About the author

De l'auteur

For forty years Robin Crichton ran Edinburgh Film Studios and was one of Scotland's leading film producer/directors, specialising in international c⟨...⟩ cinema and tele⟨...⟩

He served as UK vice-chairma⟨...⟩ Programme Pro⟨...⟩ also as coprodu⟨...⟩ pr⟨...⟩ for the Council ⟨...⟩ ⟨...⟩tudied social anthropology at P⟨...⟩ ⟨...⟩d Edinburgh Universities, ⟨...⟩ he met his first wife, Trish, wi⟨...⟩ n he had three daught⟨...⟩ 20 ⟨...⟩d and retired, he is no⟨...⟩ o Flora Maxwell Stuar⟨...⟩ ⟨...⟩e their time between ⟨...⟩ ⟨...⟩e Pyrénées Ori⟨...⟩ ⟨...⟩e author of over a hu⟨...⟩ and his previous bo⟨...⟩ made into films, ⟨...⟩

Who is Sa⟨...⟩ ⟨...⟩graphy. Canongate⟨...⟩

Silent Mou⟨...⟩ ⟨...⟩d the writing of ⟨...⟩ ⟨...⟩bird 1990

Sara – (bil⟨...⟩ ⟨...⟩glish with Brigi⟨...⟩ ⟨...⟩ory of gyspies ⟨...⟩ ⟨...⟩e. Hachette ⟨...⟩

Pendant une quarantaine d'années, Robin Crichton a géré Edinburgh Film Studios et était un des auteurs des films les plus importants en ⟨...⟩ait spécialisé dans la ⟨...⟩ernationale pour le ⟨...⟩on.

⟨...⟩ident écossais ⟨...⟩ b⟨...⟩annique de l'Independent Programme Producers Association et aussi comme chef des projets coproduits pour le Conseil de l'Europe. Il a étudié l'anthropologie sociale aux universités de Paris et Edimbourg ou il a rencontré sa première femme Trish, avec laquelle il a eu trois filles. Devenu veuf et retraité, il s'est remarié avec Flora Maxwell Stuart et ils partagent leur temps entre l'Ecosse et les Pyrénées-Orientales. Il est auteur de plus d'une centaine de scénarios et ses livres antérieurs qui ont tous été le sujet d'un film comprennent:

Qui Est Santa Claus? – une biographie. Canongate 1987

Douce Souris – l'histoire derrière la composition de *Douce Nuit*. Ladybird 1990

Sara (bilingue français-anglais) co-écrit avec Brigitte Aymard. Une histoire des gitans en Camargue. Hachette 1996.

First published 2006

The paper used in this book is recyclable. It is made from low chlorine pulps produced in a low energy, low emission manner from renewable forests.

Published by Luath Press in association with the Association CRM en Roussillon.

Printed and bound by Scotprint, Haddington.

Design by Tom Bee.

Typeset in 10pt Sabon and Frutiger by S Fairgrieve.

MoNSIEUR MACKINTOSH

The travels and paintings of Charles Rennie Mackintosh
in the Pyrénées Orientales 1923–1927

Les voyages et tableaux de Charles Rennie Mackintosh
dans les Pyrénées Orientales 1923–1927

Written and photographed
by Robin Crichton

Luath Press Limited
EDINBURGH
www.luath.co.uk

Contents

Sommaire

Preface

I am very pleased to have this opportunity to contribute to this publication which celebrates the period Charles Rennie Mackintosh spent in the South of France. I had the pleasure of visiting Port-Vendres and Collioure in 2004 for the opening of the Mackintosh Exhibition and Heritage Trail and I can well understand why he and his beloved wife chose such a beautiful part of France to set up home. I am delighted that all the towns in the Pyrénées Orientales which welcomed the Mackintoshes have worked together to honour this great son of Glasgow.

As a lover of France, I can heartily recommend that all lovers of Mackintosh visit this country in which he spent the happy last few years of his life and experience for themselves – as I have – the beauty of the scenery and friendliness of the people.

Liz Cameron
Lord Provost of Glasgow

Préface

Quelles raisons ont-elles pu le pousser à venir s'installer sur notre Côte Vermeille ? On se pose la même question pour tous nos grands artistes étrangers, – le poète espagnol Antonio Machado, l'architecte danois Viggo Dorph-Petersen, le romancier anglais Patrick O'Brian... ou l'Ecossais Charles Rennie Mackintosh.

Que sa venue ici ait coïncidé avec l'abandon de ses autres activités d'architecte et designer pour se consacrer essentiellement à la peinture, nous incite bien sûr à penser que la beauté des sites y était sans doute pour quelque chose.

Mais ce n'était sûrement pas la seule raison... Les artistes sont des êtres particulièrement sensibles, ils accordent au moins autant d'importance aux gens qu'aux sites ! En tout cas ils ont enrichi notre mémoire, notre culture, notre patrimoine...

Merci donc à Charles Rennie Mackintosh et à tous ces grands artistes d'avoir choisi de venir vivre sur notre Côte Vermeille !

Michel Moly
Maire de Collioure, Vice Président du Conseil Général des Pyrénées Orientales, Président de la Communauté des Communes de la Côte Vermeille

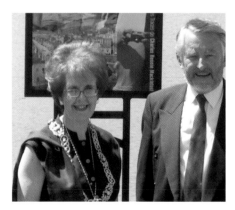

The inauguration of the Chemin de Mackintosh in Port-Vendres June 2004 with the Lord Provost of Glasgow, Liz Cameron and Lord Steel

L'inauguration du Chemin de Mackintosh à Port-Vendres en Juin 2004 avec Liz Cameron, Lord Provost (maire) de Glasgow et Lord Steel

Préface

Les liens qui unissent l'Ecosse et la France sont nombreux depuis longtemps. Et Charles Rennie Mackintosh, reconnu internationalement comme architecte majeur, au même titre que Le Corbusier et Frank Lloyd Wright, a contribué a renforcer ces liens forts avec le Pays Catalan à travers son oeuvre picturale.

Il a transmis ses émotions et son intérêt pour notre région, en mettant en valeur des cités aussi attachantes qu'Améie-les-Bains, Port-Vendres, Collioure, Ille-sur-Têt, Boulternère, Mont Louis, La Llagonne, Fetges et quelques autres. Il a été un ambassadeur au même temps qu'un trait d'union. Son oeuvre contribuera longtemps à renforcer l'amitié écossaise et catalane.

Christian Bourquin
Président du Conseil Général des
Pyrénées Orientales
Vice Président de la Région
Languedoc Roussillon

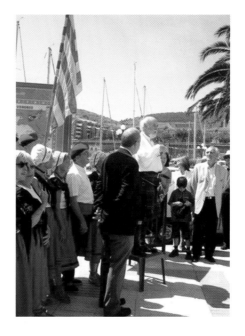

The inauguration of the Chemin de Mackintosh in Port-Vendres June 2004 with Robin Crichton (President of the Association) flanked by Michel Strehaiano, Mayor of Port-Vendres and Michel Moly, Vice Président of Conseil Général des Pyrénées Orientales

L'inauguration du Chemin de Mackintosh à Port-Vendres en Juin 2004 avec Robin Crichton, Président de l'association, flanqué par le maire de Port-Vendres Michel Strehaiano, et Michel Moly, Vice Président du Conseil Général des Pyrénées Orientales

Introduction

When my wife Flora and I came to live in Port-Vendres in 2002, we were surprised that very few people seemed to have heard of Charles Rennie Mackintosh. I quickly discovered that his French years were a largely grey area of research. So this started me on a journey of discovery which I hope to share with you in this book. Its publication is part of an ongoing programme to establish a permanent exhibition of his work in the Pyrénées Orientales and an ongoing programme of Franco/Scottish cultural exchange.

Robin Crichton
January 2006

Introduction

Quand mon épouse Flora et moi sont arrivées pour habiter à Port-Vendres en 2002, nous avons été très surpris de constater que fort peu de gens semblaient connaître Charles Rennie Mackintosh. Mais je me suis vite rendu compte que ses années passées en France ont été pratiquement inexploitées. Aussi cette conjoncture d'évènements fut le début pour moi d'un voyage d'étude que j'espère partager avec vous à travers ce livre. C'est une partie d'un projet destiné à fonder un Centre Mackintosh en France qui ne sera pas exclusivement un lieu d'expositions mais qui servirait de siege continu pour d' échanges culturels franco/écossais.

Robin Crichton
Janvier 2006

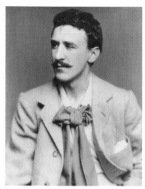

CRM at the start of his career, choosing to portray himself with the cravat of an artist rather than the collar and tie of an architect

CRM au début de sa carrière choisissant la lavallière d'artiste pour son portrait plutôt que le faux-col et la cravatte d'architecte

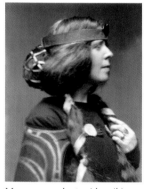

Margaret, aged 36, with striking auburn hair

Margaret à 36 ans avec des cheveux d'un auburn flamboyant

The Old Life
Scotland and England

1924 marked a new start for Charles Rennie Mackintosh and his wife Margaret. His career as an architect and designer was at an end. He had always thought of himself as an artist and now his life as a full-time painter was about to begin.

Born in 1868, the son of a Glasgow police inspector, he trained as an apprentice architect and took eleven years of evening classes at the Glasgow School of Art. The course was broad, but with an emphasis on draughtsmanship and line drawing. It was there that he got to know the Macdonald sisters, Frances and Margaret. He fell in love with and eventually married Margaret. It was a meeting of minds and it became very much a working partnership. He helped her with her canvases and gesso panels. She helped him with his designs. Much later in life, he wrote: '*Margaret Macdonald is my spirit key. My other half. She is more than half – she is three quarters – of all I've done. We chose each other and each gave to the other what the other lacked. Her hand was always in mine. If I had the heart, she had the head. Oh, I had the talent but she had the genius. We made a pair.*'

By the turn of the century his name as an architect was on everybody's lips all across Europe but during the decade that followed, in his home city, acclaim gradually turned to derision. His designs were unique but

La vie d'antan
L'Écosse et L'Angleterre

1924 fut l'année d'un nouveau départ pour Charles Rennie Mackintosh et son épouse Margaret. Il terminait sa carrière d'architecte et de designer au même moment où commençait sa vie en tant qu'artiste-peintre à part entière – lui même s'étant toujours considéré comme tel.

Né en 1868, fils d'un inspecteur de police glaswégien, il suivit durant onze années les cours du soir de la 'Glasgow School of Art' (Ecole d'Art de Glasgow), tout en effectuant un apprentissage en architecture. Les cours abordaient des domaines variés, l'accent étant cependant mis sur le dessin. C'est à l'École d'Art qu'il fit la connaissance des sœurs MacDonald, Frances et Margaret. Il tomba amoureux de cette dernière et finit par l'épouser. Ce fut la rencontre de deux esprits, ainsi que le début d'une parfaite collaboration professionnelle : tandis qu' il l'aidait avec ses toiles et ses panneaux de plâtre, elle l'aidait avec ses dessins. Bien des années plus tard, il écrira : '*Margaret MacDonald est le moteur de mon esprit. Mon autre moitié. Plus que la moitié, elle est les trois-quarts de tout ce que j'ai accompli. Nous nous sommes choisis l'un l'autre et chacun de nous a donné à l'autre ce qui lui manquait. Sa main a toujours été dans la mienne. Si j'ai été le cœur, elle a été la tête. Oh, j'avais du talent – mais elle avait du génie. Nous nous complétions parfaitement.*'

he was a one off – a perfectionist who was difficult to deal with, an architect who designed not just buildings but every detail of the furnishings, right down to the cutlery and the fire irons.

His real soul mates were in central Europe, where he was lauded as the doyen of modernism. In 1913 he was toasted in Breslau as 'the greatest since the Gothic.' He was particularly close to Josef Hoffman and the Wiener Werkstätte. But in Glasgow he complained of '*antagonisms and undeserved ridicule*.' With commissions waning and time hanging heavy on his hands, he was becoming increasingly depressed. He began to drink more heavily and his health suffered.

It was Margaret who saved him from self-destruction. They left Glasgow to rehabilitate and paint in

Au tournant du siècle, le nom de Mackintosh en tant qu'architecte était sur toutes les lèvres à travers l'Europe, mais durant les dix années qui suivirent, dans sa ville natale, les acclamations firent peu à peu place à la dérision. Ses concepts étaient uniques, tout comme lui – un perfectionniste avec lequel il était difficile de discuter, un architecte qui ne se bornait pas au dessin des bâtiments mais concevait le mobilier jusque dans ses moindres détails, des couverts aux chenets de cheminée.

Un mouvement proche de sa démarche existait cependant en Europe centrale, dont les membres reconnaissaient en lui le '*Doyen du Modernisme*' ; il fut célébré à Breslau comme étant '*le plus grand depuis le Gothique*'. Il était particulièrement proche de J. Hoffman et de la Wiener

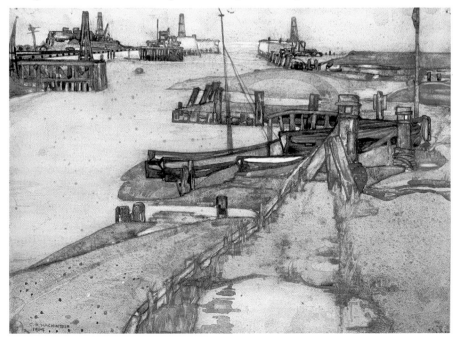

Blackshore on the Blythe Suffolk 1914 watercolour aquarelle

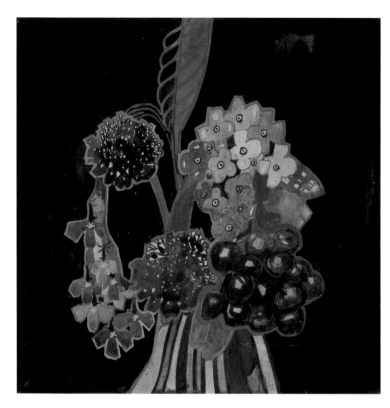

A Basket of Flowers 1915–1920
textile design
dessin du textile

the small harbour of Walberswick on the Suffolk coast in the east of England. They rented a fisherman's hut for a studio and Mackintosh concentrated on flower subjects, which he hoped to publish as a book. It was 1914 and, three weeks after they arrived, Britain went to war. In a stroke all Mackintosh's connections with central Europe were severed. Everyone said it would 'all be over by Christmas' and he continued working.

During the day he concentrated on his painting but when the light began to fail he would don his deerstalker hat and Inverness cape and stride off, pipe in mouth, across the dunes to gaze out to sea. This regular routine

Werkstätte, mais il ressentait profondément *'l'injustice de l'hostilité et de la moquerie ambiantes'* à Glasgow. Avec la diminution des commandes, le temps se mit à lui peser lourdement, et il sombra dans un état de plus en plus dépressif. Il commença à boire plus que de raison et sa santé s'en ressentit.

Ce fut Margaret qui le sauva de sa propre destruction. Ils quittèrent Glasgow pour aller se ressourcer et peindre dans le petit port de Walberswick sur la côte du Suffolk, à l'est de l'Angleterre. Ils louèrent une cabane de pêcheur en guise d'atelier, et Mackintosh se concentra sur des sujets floraux dont il espérait faire un livre. C'était l'année 1914, et trois semaines après leur arrivée, la Grande Bretagne entrait en guerre. Toutes les relations de Mackintosh avec L'Europe centrale furent brutalement interrompues. Chacun disait que 'tout serait fini avant Noël', et il poursuivit donc ses travaux.

Durant la journée, il se concentrait sur sa peinture, mais lorsque la lumière faiblissait, il mettait sa casquette deerstalker et son macfarlane[1], puis s'en allait a grands pas à travers les dunes, la pipe à la bouche, pour contempler la mer. Cette habitude journalière excita d'abord la curiosité, puis la suspicion. Des bruits couraient à propos de ses

[1] Casquette de drap à double visière et manteau sans manche pourvu d'une courte cape (en anglais 'Inverness Cape'), deux éléments vestimentaires rendus célèbres comme étant le costume favori du personnage de Sherlock Holmes.

first aroused curiosity, then suspicion. Word went round of his pre-war connections with Germany and Austria. People began to wonder if he was not in fact a German spy. The authorities raided his house, where they discovered the old letters written in German. Never one to thole idiots, Mackintosh had a short fuse. When he exploded and swore at them in his Glaswegian accent, they were even more convinced that he was a foreigner. He was served an order to move away from the coast. Margaret fell ill with worry. Mackintosh found lodgings in London, where they stayed for the rest of the war.

They each rented a studio in Chelsea and, while they made friends amongst the artistic colony, architectural clients remained few and far between. During the war no new building was allowed, so Mackintosh was limited to alterations and diversified into textile design. The post-war years did not bring better times. There were always problems with the planners and only one of his many schemes was realised.

They were living from hand to mouth and there were letters to friends in effect offering paintings as security against a loan. Somehow they managed to keep their heads above water – just. These years of hardship and nursing her husband through his demons took their toll on Margaret. She suffered from asthma and this in turn placed a strain on her heart. The smoggy London of the 1920s was not a good place to be for

relations d'avant-guerre avec l'Allemagne et l'Autriche. Les gens commencèrent à se demander s'il n'était pas en réalité un agent secret allemand. Les autorités firent une descente à son domicile où ils trouvèrent d'anciennes lettres rédigées en allemand. Mackintosh n'était pas du genre à tolérer les imbéciles: il piqua une colère et dans un paroxysme de fureur se mit à les injurier grassement, ce qui en raison de son accent de Glasgow acheva de les convaincre tout-à-fait qu'il était étranger. On lui enjoignit de se maintenir à l'écart des côtes. Margaret était malade d'inquiétude. Mackintosh trouva un logement à Londres où ils séjournèrent jusqu'à la fin de la guerre.

Ils louèrent chacun un atelier à Chelsea et se firent de nombreux amis dans le milieu artistique, mais les commandes dans le domaine de l'architecture demeuraient rarissimes. Pendant la guerre, la construction de nouveaux bâtiments était interdite, obligeant Mackintosh à se limiter à des modifications mineures; aussi se diversifia-t-il dans les motifs textiles. Les années d'après-guerre ne furent pas meilleures: les urbanistes lui posaient constamment des problèmes, et seul un de ses projets put être mené à terme.

Ils vivaient au jour le jour et allèrent jusqu'à envoyer des demandes d'emprunt à leurs amis, leur proposant des tableaux en guise de caution. Sans vraiment savoir comment, ils arrivèrent à garder la tête hors de l'eau – tout juste!

CRM in his deerstalker
and Inverness cape
CRM portant sa casquette
deerstalker et son macfarlane

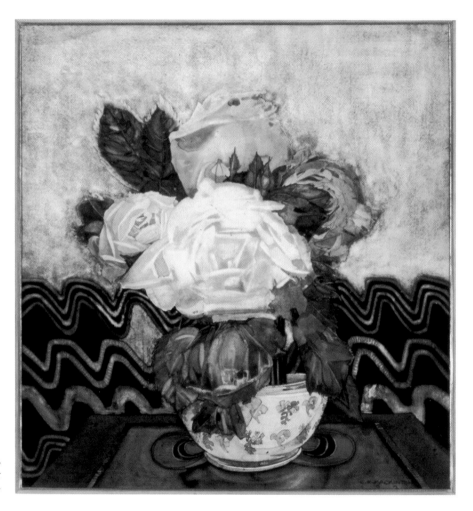

White Roses 1920
watercolour
aquarelle

an asthmatic. She tired increasingly easily. Over the previous decade, her output had reduced considerably. A friend wrote 'She could only work in tranquillity, and that, even before 1914, was denied her.' When, in December 1921, Margaret's younger sister Frances, also an established artist, died, it is said she vowed never to paint again.

Fashions had changed and Mackintosh had become a man

Ces années de privation, ainsi que l'attention constante portée à son mari afin de l'aider à surmonter ses démons, avaient sérieusement ébranlé Margaret. L'asthme dont elle souffrait avait dégénéré en insuffisance cardiaque. Le Londres des années 20, envahi par la poussière de charbon, était loin d'être un séjour idéal pour une asthmatique. Elle se fatiguait de plus en plus facilement. Au cours de la décennie précédente, elle avait

Begonias 1916
watercolour
aquarelle

outmoded in his own lifetime. No longer the dashing, good-looking tearaway of his earlier years, he had filled out. His hair had thinned and he carried a heavy jowel. He looked his age and when, in 1922, the *Architectural Review* described his work as 'curiously old fashioned,' it hit home. Mackintosh is said to have told his friend Fergusson, the Scottish

considérablement réduit sa production artistique. Un de leurs amis écrivit a son sujet : 'Elle ne pouvait travailler que dans le calme, et cela, même avant 1914, lui était refusé'. A la mort de sa jeune sœur Frances (également une artiste reconnue) en Décembre 1921, Margaret, selon les dires, fit le vœu de ne plus jamais peindre.

colourist, 'I'll never practice architecture again.' And he never did.

Margaret's mother died in 1923, leaving a small inheritance. It was this little windfall which gave the Mackintoshes the means to pack up and leave London. But where should they go? Before the war, Fergusson had lived and painted in France but it was his wife, the dancer Meg Morrison, who suggested that the Mackintoshes take a holiday there.

The southern corner of France, where the Pyrenees meet the Mediterranean, is called Roussillon[1]. This is Catalan country and only became part of France in the late 17th century. It was less crowded than the Côte d'Azur. The climate was better, the air was clean and the cost of living was about a third of what it was in London.

CRM just before he left for France
CRM juste avant son départ pour la France

L'air du temps avait changé, et Mackintosh se retrouvait démodé de son vivant. Le beau et impétueux cavalier de ses jeunes années était devenu un homme bedonnant, aux traits épais et au cheveu rare. Il paraissait son âge, et quand en 1922 L' *Architectural Review* qualifia son travail de *'curieusement vieillot'*, il fut profondément choqué : '*Je ne pratiquerai plus jamais le métier d'architecte'*, aurait-il dit à son ami Fergusson, le coloriste écossais. Ce qui en effet fut le cas.

La mère de Margaret mourut en 1923, laissant derrière elle un modeste héritage ; cette petite aubaine donna aux Mackintosh l'opportunité de quitter Londres. Mais pour aller où ? Avant la guerre, Fergusson avait vécu et peint en France, mais ce fut sa femme, la danseuse Meg Morrison, qui leur suggéra d'y séjourner pour les vacances.

Le Roussillon[2] est situé dans le Sud de la France, là où les Pyrénées rejoignent la mer Méditerranée. C'est le Pays Catalan français, dont le rattachement à la France ne date que de la deuxième moitié du 17ème siècle. C'était une région moins surpeuplée que la Cote d'Azur, où le climat était meilleur, l'air plus pur et le coût de la vie bien moindre qu'à Londres.

[1] Roussillon, together with the Cerdagne, corresponds to the modern department of Pyrénées Orientales. The locals often prefer to refer to it as Catalunya Nord.

[2] Le Roussillon, couplé à l'ancienne Cerdagne, correspond à l'actuel département des Pyrénées-Orientales. Ce nom cependant ne convient pas vraiment à la population locale, qui utilise souvent l'appellation Catalunya-Nord ou Catalogne du Nord.

The Holiday 1923–24

The journey took about 24 hours – first on the boat train across the Channel, then changing to the overnight train from Paris for the journey south. The platform would have been alive with chatter – the distinctive rolling 'r's and nasal vowels of Catalans returning home intermingling with the sing-song of Parisians – all much more lively than the traditional silence and whispers of the English train. The Mackintoshes may have economised and sat upright all night, like the soldiers with their kitbags, heading for a southern posting near the Spanish frontier. But it is more likely they took a wagon lit, catching some sleep as the train steamed through the night, rattling past empty stations, the wheels drumming their special rhythm and the smell of Gaulloise and engine smoke wafting into the compartment.

There were a few stops, with people getting off but hardly anyone getting on. By early morning they would have been in the Midi and, looking out, would have caught their first glimpse of the Mediterranean as the train ran along the edge of the inland sea, where the marshes teem with birdlife and crowds of pink flamingos feed in the shallows.

The train passed the Fortress of Salses, its brick bastions pink in the early morning light. It was built by the Spanish at the beginning of the sixteenth century to guard the coast

Les Vacances 1923–24

Le voyage dura environ 24 heures – d'abord en bateau pour la traversée de la Manche, puis en train de nuit au départ de Paris pour rejoindre le sud de la France. L'ambiance sur le quai de la gare était sûrement animée par le bruit des conversations – le roulement typique des 'r' et les voyelles nasales des Catalans rentrant chez eux se mélangeant à l'accent pointu des Parisiens. Tout cela était certainement beaucoup plus vivant que le traditionnel silence ou chuchotis des trains anglais.
Les Mackintosh, pour faire des économies, restèrent peut être assis toute la nuit, tels des soldats sur leurs

The train journey to Roussillon
Voyage en train vers Roussillon

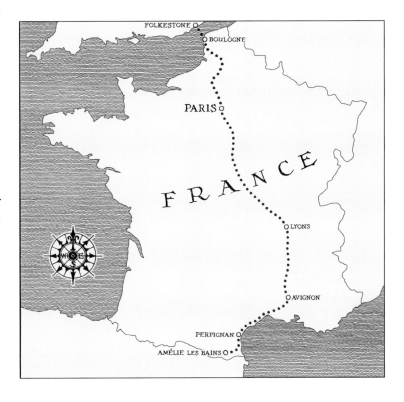

road from France. It was one of the earliest fortresses designed to withstand iron cannonballs. In 1503 a garrison of only 1,350 Spaniards successfully resisted an invasion by 20,000 French. Ever since Hannibal tramped past with his elephants heading up the Via Domitia to Rome, this narrow neck of land between the mountains and the sea has been the strategic access to the north.

On the other side of the train, the arid garrigues of the Corbières rise and run inland. They are an impassable barrier which even in neolithic times marked a frontier with a different culture to the north. The Corbières are the northern rim of the huge natural amphitheatre that forms Roussillon.

The coastal pass opens on to a flat plain, with vineyards stretching as far as the eye can see and beyond; up narrow terraces on the slopes of the distant Pyrenees, encircling the plain to the south and the west.

Flamingoes
Flamants roses

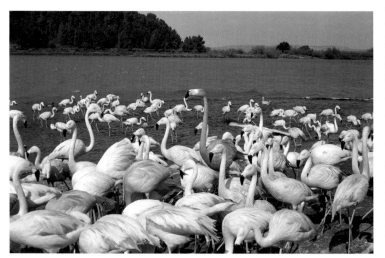

baluchons en route pour rejoindre leur poste près de la frontière espagnole. Mais il est plus probable qu'ils aient pris un wagon lit et rattrapèrent un peu de sommeil tandis que le train traversait la nuit, cliquetant à travers les gares vides, les roues martelant leur tempo si particulier, sans oublier l'odeur des Gauloises et la fumée des machines s'infiltrant dans les compartiments.

Le train ne marqua que quelques arrêts durant lesquels des passagers descendaient; ceux qui embarquaient pouvaient se compter sur les doigts de la main. Tôt le matin, ils arrivèrent dans le midi, et regardant par les fenêtres, aperçurent sans doute la Méditerranée pour la première fois alors que le train longeait les côtes de la mer intérieure où les marais grouillent de toutes sortes d'oiseaux, et d'une multitude de flamands roses sondant le sol fangeux en quête de nourriture.

Le train passa la forteresse de Salses, avec ses bastions de briques teintées de rose par la lumière de l'aurore. Ce bâtiment fut construit par les espagnols au début du 16ème siècle afin de garder la côte française. Il s'agit d'une des plus vieilles forteresses conçues pour résister aux boulets de canon en fer. En 1503, une garnison de seulement 1350 soldats espagnols y résista avec succès à une invasion de 20 000 français. Depuis qu'Hannibal y était passé avec ses éléphants en direction de la Via Domitia jusqu'à Rome, cette étroite bande de terre entre les montagnes et

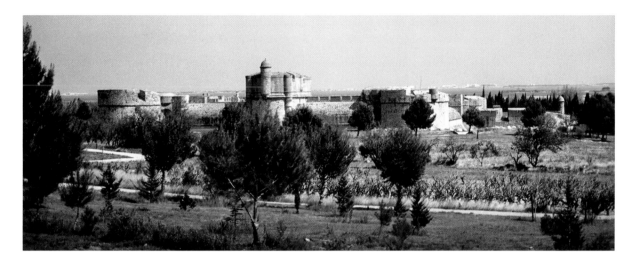

The Mackintoshes would have caught their first glimpse of the Canigou – the magic mountain where dragons dwell and which can be seen from every part of Roussillon. Wherever you are, it seems as if the mountain follows you around. It is always there, the symbol of Catalonia, the home of the old gods, on whose summit every year on the Feast of St John a fire is lit, before being carried to the Catalan towns in both north and south. Perhaps the Trimontane was blowing as the Mackintoshes went by. It often blows in the winter. It is a violent wind, often in excess of 100 km per hour,

la mer est restée un point stratégique d'accès vers le nord.

De l'autre côté du train, les garrigues arides des Corbières s'élèvent et courent sur l'horizon. Elles constituent une barrière infranchissable, qui déjà à l'époque néolithique délimitait la culture septentrionale. Les Corbières bordent au nord l'énorme amphithéâtre naturel qu'est le Roussillon.

Le passage côtier ouvre sur une plaine plate où le vignoble s'étend à perte de vue. Il grimpe ensuite en terrasses étroites sur les versants des lointaines Pyrénées qui l'encerclent au sud et à l'ouest.

C'est sans doute là que les Mackintosh eurent leur premier aperçu du Mont Canigou – la montagne magique, résidence des dragons – qui demeure visible partout dans le Roussillon : où que vous soyez, il semble vous suivre. Cette demeure des anciens dieux est toujours présente, et de son sommet, chaque

Château de Salses
Forteresse de Salses

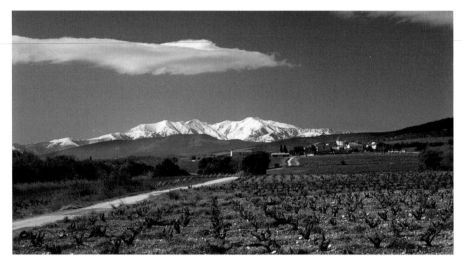

Le Canigou

which blows across the Pyrenees from the Atlantic and keeps the skies blue, shaping the clouds into surreal forms like white sausage-shaped zeppelins or circular flying saucers.

The train would finally have arrived at **Perpignan** station, which some years later Dali called 'the centre of the world.' It was certainly to become the centre of the world for the Mackintoshes over the next four

Perpignan railway station
La gare de Perpignan

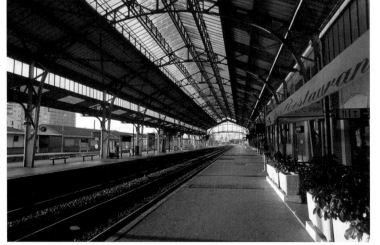

année, on allume les feux de la saint Jean pour les porter dans les villages des deux Catalognes, Nord et Sud. Peut-être la tramontane s'est-elle levée ce jour-là ? Cela arrive souvent en hiver. Ce vent violent souffle souvent à plus de 100 km/h et traverse les Pyrénées en venant du nord-ouest, laissant après son passage un ciel d'un bleu intense, et donne aux nuages des formes lenticulées telles des zeppelins oblongues ou des soucoupes volantes arrondies.

Le train arriva finalement en gare de **Perpignan,** dont Dali dira quelques années plus tard qu'elle *est le centre du monde'*. Elle devint certainement pour les Mackintosh le centre de leur monde, et demeura pendant quatre années le point de départ et d'arrivée de tous leurs voyages le long des voies de chemins de fer qui sillonnent les vallées fluviales de la Têt et du Tech.

Lors de visites ultérieures, ils prirent sûrement le temps d'explorer la capitale catalane, de flâner à

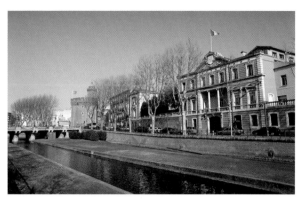

Top: Quai Sadi Carnot & the
Castillet gateway, 1923 and today

Right: Le Castillet

Below centre: Rue de la Barre

Bottom: Loge de Mer (1397)

Au dessus : Quai Sadi Carnot et la
Porte du Castillet 1923

A droite : Le Castillet

En dessous au centre : Rue de la
Barre

Au fond : Loge de Mer (1397)

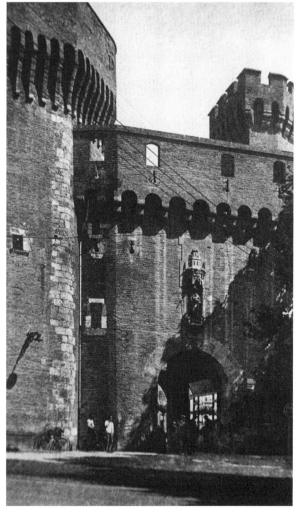

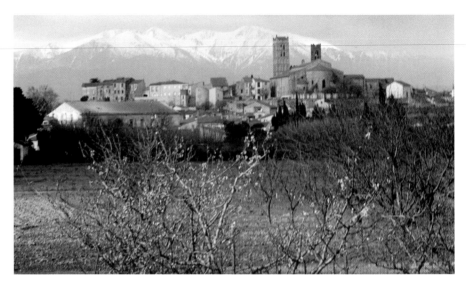

Elne:
dominated by its cathedral, with
the Canigou beyond
avec sa cathédrale et le Canigou
en arrière plan

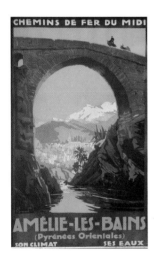

CHEMINS DE FER DU MIDI

AMÉLIE-LES-BAINS
(Pyrénées Orientales)
SON CLIMAT SES EAUX

Railway poster
Affiche du chemin de fer

years, for it was to and from there that they made all their travels on the branch lines that radiate out up the river valleys of the Tech and the Têt.

On later visits they would have had time to explore this Catalan capital, strolling through the mediaeval streets with their many fine buildings; visiting the royal palace of the Kings of Majorca and the fifteenth century cathedral; discovering the old Catalan cross in the Church of St James, adorned with all the instruments of the Crucifixion (nails, whip, ladder, pliers, hammer etc.); or just sitting in a café on the Quais.

But for now they continued the last half hour of their journey in the local train up the valley of the Tech. The first stop was **Elne**. From the carriage window they would have seen the twin towers of the eleventh century cathedral, which sits high above the town. This was the old ecclesiastical

travers ses petites rues médiévales bordées de nombreuses maisons étroites, de visiter le palais des Rois de Majorque ainsi que la cathédrale du 15ème siècle, découvrant dans l'Église Saint-Jean la grande croix des outillages, ornée des instruments de la crucifixion (clous, fouet, échelle, pinces, marteau etc.). Ou peut-être se contentèrent-ils tout simplement de prendre le soleil à la terrasse d'un café sur les quais.

Mais retournons à cette première journée en train, alors qu'ils passaient la dernière demi-heure de leur voyage dans un train local en direction du Vallespir et de la vallée du Tech. Le premier arrêt fut **Elne**. Depuis la fenêtre de leur compartiment, ils pouvaient voir les tours jumelles de la cathédrale du 11ème siècle dominant la ville, qui fut l'ancienne capitale religieuse du Roussillon. Les monuments reflètent le pouvoir et la richesse de 550 années de siège

capital of Roussillon and the building reflects the power and the wealth of 550 years of being the seat of a bishopric. The cloisters were built between the twelfth and fourteenth centuries and, with their delicately carved pillars, are amongst the finest in Europe. The cathedral was one of the buildings that Mackintosh would come to greatly admire.

They booked into a hotel at **Amélie-les-Bains**, a spa town which lies in the shadow of the Canigou. It has a mild and fairly constant climate, avoiding the strong winds which buffet the coast in winter. There is little rain, no mist and lots of sun. It was highly fashionable as a place to spend the winter, especially amongst the English, and it advertised itself as 'La Petite Provence' and the 'Pearl of the Pyrenees' – a resort with a range of hotels, a casino, a theatre, a dance hall, sports facilities, several public halls and a cinema.

Margaret wrote: '*We are more like Spain here than France – the people are quite a Spanish type and all wear dead black and speak Catalan amongst themselves although they understand French. We have taken this tiny house, it has just two rooms – one on top of the other (I think it must have been the old toll house) for studios, and we are living at the little hotel just across the bridge, at one end of which this house stands. The hotel is simple but beautifully clean and the cooking amazing. It is very cheap, and that suits us...*'

épiscopal. Les cloîtres, construits entre les 12ème et 14ème siècles, avec leurs piliers délicatement sculptés, sont parmi les plus élégants d'Europe. Cette Cathédrale devint pour Mackintosh l'objet d'une grande admiration.

Ils logèrent dans un hôtel à **Amélie-les-Bains,** une station thermale nichée dans l'ombre du Canigou. La montagne protège cette petite ville des vents forts qui soufflent en hiver, lui assurant un climat doux et constant: la pluie est rare, le brouillard absent et le soleil abondant. C'était un lieu de villégiature extrêmement à la mode pour passer l'hiver, surtout pour les anglais. La ville se vantait d'être 'la petite Provence' et 'la perle des Pyrénées'. Elle comptait un complexe touristique comprenant plusieurs hôtels, un casino, un théâtre, une salle de bal, des équipements sportifs, plusieurs salles municipales et un cinéma.

Margaret écrivit: '*Ici, nous*

Amélie-les-Bains: the old bridge. Their hotel was to the left and their studio to the right

le vieux pont. Leur hôtel était tout à fait à gauche et l'atelier sur la droite

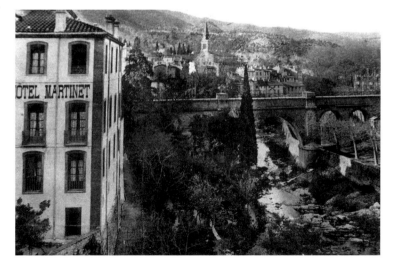

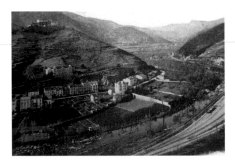
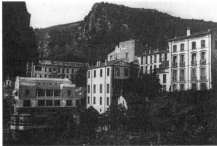
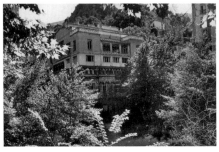

Top left: Amélie-les-Bains – general view

Top right: Hotel Pujade and the baths are on the left

Below left: Amélie-les-Bains – l'Hôtel Central

Below right: The main street

Au dessus à droite : Amélie-les-Bains – vue générale

Au dessus à gauche : L'Hôtel Pujade et les bains sont sur la gauche

En dessous à gauche : Amélie-les-Bains – l'Hôtel Central

En dessous à droite : La rue principale

The old toll house (La Petite Maison Bouix) to which Margaret refers was on the north side of the river, known as the 'ville climatique.' They rented it from a Dr Bouix, who lived next door and after whom the street from the bridge is now named. But the toll house and the old stone bridge which it once served are no more. Flash floods are not uncommon in this part of the world. Heavy rain or melting snow cause a landslide, damming one of the upper valleys. The water builds up. Eventually the dam bursts and down below there is instant disaster. This is what happened in 1940. The bridge and the toll house were swept away, as was the house of Dr Bouix. Fortunately the family had gone to stay with friends on higher ground. They lost everything. For fifteen days the doctor and his wife, their

sommes plus en Espagne qu'en France. Les gens ont plutôt le type espagnol et sont tous habillés de noir. Ils parlent catalan entre eux même s'ils comprennent le français. Nous avons fait l'acquisition d'une minuscule maison qui n'a que deux pièces, l'une au dessus de l'autre, (je pense que ça a dû être une maison d'octroi) qui nous servent d'atelier, et nous logeons dans un petit hôtel de l'autre côté du pont au bout duquel se trouve cette maisonnette. L'hôtel est simple mais admirablement propre, et la cuisine est sensationnelle. Ce n'est vraiment pas cher et ça nous convient parfaitement...'

L'ancien octroi (la Petite Maison Bouix) à laquelle Margaret fait référence se situe sur la rive nord du fleuve, plus connue sous le nom de 'ville climatique'. Elle leur fut louée par un certain Dr Bouix qui habitait

daughter, their granddaughter and the maid all lived in a neighbour's room, completely cut off from the town, with no water supply, no food and no emergency relief. It is a nightmare which still lives on in the memory of those who experienced it.

The other side of the river was the 'ville thermal,' which had spittoons in the streets for the large number of TB sufferers who went there at that time. Margaret talked of 'the simple little hotel' where they stayed just across the bridge from their studio. At the top of Avenue du Dr Bouix, there is still a small hotel – l'Hôtel Central. This was operating as a hotel in 1924 and it would seem likely that it is where they stayed. But Margaret gives as her mailing address 'Hotel Pujade.' This is not 'just across the bridge,' but a good way further up the town. Attached to the baths where all the cures take place, the Mackintoshes certainly could not have afforded it. The use of this postal address could only have been possible if Margaret was enrolled for a course of treatment. Amélie specialised in the treatment of respitory problems. The records for the period no longer exist, but was this the reason for their choice of Amélie-les-Bains as their destination? Had her doctors in London suggested a rest and a cure? This may explain why in the preceding years she had gradually ceased to work and why in the years to come she seems to have done nothing. She had always been a very active woman and a very

juste à côté et qui a donné son nom à l'actuel pont. Mais la maison d'octroi et le vieux pont de pierre enjambant le Tech n'existent plus. Les inondations ne sont pas rares dans les montagnes, où les pluies torrentielles et la fonte des neiges peuvent provoquer des glissements de terrain. Des blocs de pierre et de boue peuvent alors descendre des flancs de la montagne, barrant une des vallées supérieures: l'eau s'accumule; puis le barrage finit par céder, et en contrebas c'est un désastre brutal. C'est ce qui arriva en 1940.

Le pont, l'octroi et même la maison du Dr Bouix furent emportés par une brusque inondation. Heureusement, la famille Bouix était à ce moment précis en visite chez des amis, en terrain plus élevé. Ils perdirent cependant tous leurs biens. Ils logèrent chez un voisin pendant une quinzaine de jours – le docteur, sa femme, leur fille, leur petite-fille et la bonne, tous dans la

Amélie-les-Bains:
l'Hôtel Central

Mimosa

productive artist. Perhaps she was just not physically up to it any more.

There were baths at Amélie in Roman times but it was the establishment of a military hospital there in 1854 that led to its development as a fashionable resort. This was during the reign of Louis Philippe and the town, previously known as Bains-d'Arles, was renamed after his queen, Amélie. The Roman baths have been restored and the Mackintoshes would certainly have visited them and walked on up the valley to explore the Gorges du Mondony.

'*Boiling sulphur water simply flows down the street gutter and one can always get a can of beautiful hot water without the trouble of heating it. It is lovely for washing – especially one's hair...*

'*This is quite a beautiful spot. In the valley of the Teach – so we are protected from the Trimontane (north westerly wind) – but we get the snow wind off the Canigou if the wind is from that direction. This, in spite of the sun, always gives a sharpness to the air which is rather exhilarating.*'

The mild micro-climate, with hot sunshine, little wind and pure mountain air, creates a natural garden with a profusion of plants and flowers, which delighted Mackintosh. He and Margaret made expeditions into the surrounding countryside, collecting flowers. Mackintosh had always painted studies of flowers which he gathered in his walks and a

même chambre, complètement coupés de la ville, sans eau, sans provisions ni matériel de survie. Ce fut un véritable cauchemar, qui a laissé sa marque dans les esprits de ceux qui en ont fait la douloureuse expérience.

L'autre rive constituait ce qu'on appelait la 'ville thermale', dont les rues étaient jalonnées de crachoirs à l'usage du grand nombre de tuberculeux qui à l'époque y séjournaient. Margaret parle du 'simple petit hôtel' où elle et son mari logèrent, de l'autre côté du pont sur lequel donnait leur maison-atelier. Il y a encore un petit hôtel au bout de la rue du Dr Bouix, l'Hôtel Central. Il est probable qu'il s'agisse de leur lieu de séjour. Cependant Margaret donne comme adresse postale 'L'Hôtel Pujade', ce qui est assez étrange puisque cet hôtel était en fait le Ritz d'Amélie. Il était rattaché aux thermes où avaient lieu les cures, et ne se trouvait donc pas 'de l'autre côté du pont', mais beaucoup plus haut dans la ville. Il s'agissait d'un hôtel très luxueux et assurément au-dessus de leurs moyens. Mais la ville d'Amélie était spécialisée dans le traitement des maladies respiratoires. L'utilisation de cette adresse aurait pu être possible à condition que Margaret y fût inscrite pour un traitement. Les registres de cette période n'existent plus, mais est-ce la raison du choix d'Amélie-Les-Bains comme destination? Les médecins londoniens lui avaient-ils prescrit du repos et une cure? Peut-être cela explique-t-il la diminution graduelle

picture of *Mymosa* dated January 1924 is one of the few which survive from this time. *'Art is the flower – Life is the green leaf,'* he said in a lecture. *'You must offer... flowers that grow from but above the green leaf... the flowers of the art that is in you...'*

And of course Mackintosh could never resist visiting old churches in the surrounding villages. They went

de ses activités artistiques dans les années précédentes, ainsi que son apparente inaction dans les temps qui suivirent. Ayant toujours été une femme active et un peintre productif, peut-être n'avait-elle désormais plus la force de continuer?

Il y avait déjà des bains à Amélie au temps des romains, mais c'est l'implantation d'un hôpital militaire en

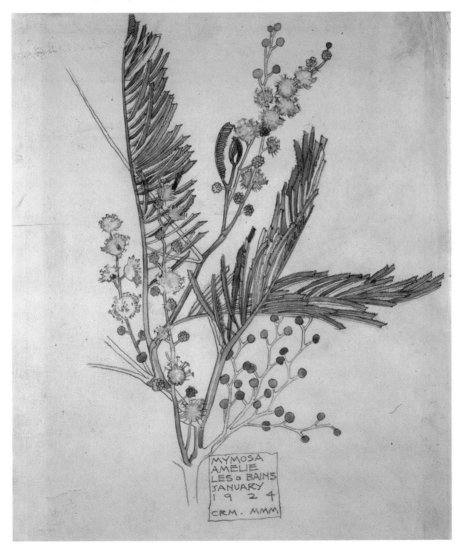

Mymosa 1924
watercolour
aquarelle

Montbolo:
the church
l'église

up to **Montbolo**, which clings to the heights on the north side of the town, where they marvelled at the '*simple stone structure*' of the massive fortified tenth century church complete with slit windows.

The road carries on over the mountains to Boulternère and Ille-sur-Têt. The Mackintoshes probably took a trip on the local bus. If they stopped at the small church at Prunet et Belpuig they would have been greatly struck by the ironwork on the door and the 12th century carving of Christ inside. The small romanesque structure stands unchanged at the highest point on the road. Their discovery of the valley of the Têt would have served as a recce for their move to the Hotel du Midi in Ille later that year.

Mackintosh also writes of his visit to the old church of St Martin at the top of **Palalda**, which lies next to Amélie. Its magnificent reredos traces the life of St Martin – '*carved and*

Prunet et Belpuig:
ironwork
pentures en fer forgé

1854 qui fit de cette ville thermale un lieu de villégiature à la mode, pendant le règne de Louis Philippe. La ville alors connue sous le nom de Bains d'Arles fut renommée d'après celui de la reine: Amélie. Les thermes romains ont été restaurés et les Mackintosh les ont certainement visités avant de continuer leur chemin pour monter explorer les gorges du Mondony.

'*De l'eau soufrée et bouillante coule tout bonnement dans les caniveaux et chacun peut ainsi se procurer de l'eau chaude à tout moment sans avoir à la faire chauffer. C'est merveilleux pour la toilette – surtout pour les cheveux...*'

'*C'est un endroit charmant. Dans la vallée du Tech – ainsi nous sommes protégés de la Tramontane, mais nous avons les vents neigeux du Canigou si le vent vient de cette direction. Ceci, malgré le soleil, donne une acuité à l'air qui nous ragaillardit plutôt.*'

Le doux micro climat avec son chaud soleil, le petit vent et l'air pur des montagnes créaint un jardin naturel doté d'une profusion de plantes et de fleurs qui réjouissaient Mackintosh. Margaret et lui faisaient des randonnées dans la campagne environnante, ramassant toute sortes de fleurs. Mackintosh avait toujours peint des études de fleurs qu'il ramenait de ses promenades, et les *Mymosas*, un tableau daté de Janvier 1924, est un des rares survivants de cette époque. '*L'art est la fleur – et la vie, la feuille verte*', dit-il lors d'une conférence. '*Vous devez offrir ... des fleurs qui partent de la feuille mais*

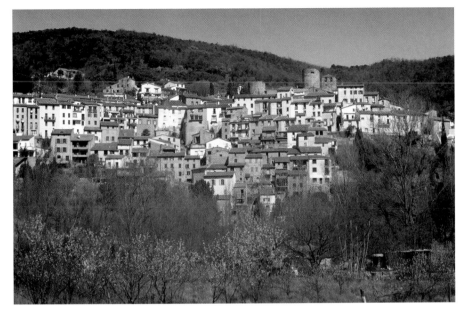

Palalda from south bank of Tech
Palalda vue depuis la rive droite du Tech

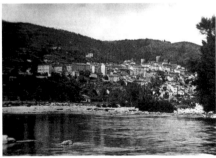

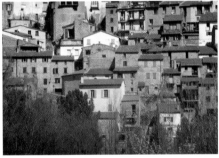

Left: Palalda – from north bank of Tech
Gauche: Palalda – vue depuis la rive gauche du Tech

gilded wood – *wood that is not carved but cut showing every mark of the tool and not gilded but clothed in gold leaf (thick) – the first brought from America to Spain. Very rococo but very beautiful.*'

Close to it, the signalling tower is one of a chain throughout Roussillon which, with smoke signals, could quickly alert the whole country to an invasion. While it took a man on a horse three days to ride from Barcelona to Carcassonne, a message

s'élèvent au-dessus d'elle... les fleurs de l'art qui est en vous...'

Bien évidemment, Mackintosh ne résista pas à l'envie de visiter les vieilles églises des villages alentour. Ils montèrent à **Montbolo**, petite commune accrochée à flanc de coteau au nord de la ville, où ils s'émerveillèrent de '*la simplicité de la structure de pierre*' d'une église fortifiée et pourvue de meurtrières, datant du 10ème siècle.

La route continue à travers les

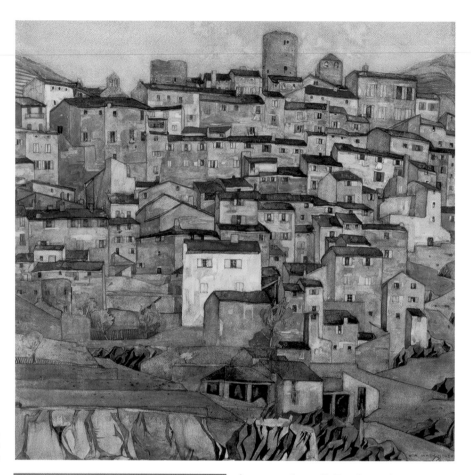

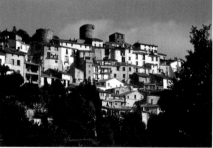

sent using a code of smoke-signals across the mountains could be delivered in three hours.

Mackintosh's painting of ***Palalda*** *(17)*, the mediaeval hill-town which is now part of Amélie, clearly shows his

hauteurs jusqu'à Bouleternère et Ille-sur-Têt. Les Mackintosh ont sûrement profité du bus local pour visiter les environs. S'ils se sont arrêtés à la petite église de Prunet et Belpuig, ils auront été ravis des pentures en fer forgé de la porte d'entrée et du Christ en bois datant du 12ème siècle que l'on peut voir à l'intérieur. Ce petit édifice roman se situe à l'endroit le plus élevé du chemin, où il demeure inchangé. La découverte de la vallée de la Têt leur aura permis de faire des repérages en vue de leur

delight in the jumble of architecture.
In it, he combines two different
viewpoints. The upper part of the
picture seems to have been painted
from beside the north side of the river
while the lower part is a view from
the south side. He altered the lower
part of this painting by cutting a
piece of paper to the shape of the
houses he wanted to retain and
sticking it over the part which he did
not like.

The other Mackintosh painting of
this area which survives is entitled
Mont Alba (18). It shows a farm

called Rui Bans, which he would have passed on his way up the valley. It is just before the bridge which crosses the river gorge – a place of deep rock pools where the locals go to swim. The farm has now all but disappeared. A few years ago, it was bought by a Lebanese businessman with a view to developing it for housing. He had been warned that there was only enough water to supply the farm but he replied, 'In Lebanon we find water in the desert.' He sold off 15 plots to fellow Lebanese in Beirut but the water was just not there. So the place lies abandoned. The fields are overgown and now the roof has fallen in.

Mackintosh followed the single-track road to its end and visited the ancient chapel at Mont Alba. In mediaeval times it was the site of a large village but now it is reduced to a few farm buildings. It belongs to the municipality of Amélie-les-Bains and is looked after by a

Céret:
Café de France

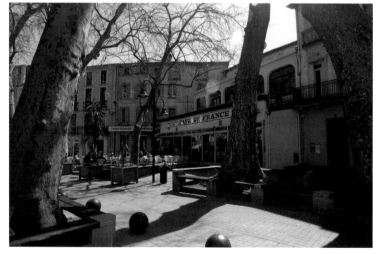

emménagement à la fin de l'année dans l'hôtel du Midi à Ille-sur-Têt.

Mackintosh relate également sa visite à la vieille église de **Palalda**, près d'Amélie, dont les magnifiques retables racontent la vie de Saint Martin – 'du *bois sculpté et doré – non pas sculpté, mais ciselé, montrant chaque coup de hachette; non pas doré, mais paré d'une feuille d'or (épaisse) – de cet or venu d'Amérique, importé pour la première fois par les Espagnols. Très rococo mais extrêmement beau.*'

Une tour à signaux non loin de là est en fait un élément d'une chaîne de constructions similaires traversant le Roussillon. Les signaux de fumée alertaient rapidement toute la région en cas d'invasion: alors qu'il fallait trois jours à un cavalier pour aller de Barcelone à Carcassonne, un message envoyé par signaux de fumée traversait les montagnes en trois heures.

Le tableau *Palalda (17)*, du nom de la haute cité médiévale maintenant intégrée à la ville d'Amélie, montre à quel point Mackintosh se délecte du fouillis architectural. On y voit la combinaison de deux points de vue différents : la partie supérieure du tableau a été peinte à partir de la rive nord, alors que la partie basse a été réalisée sur la rive sud – en plus de quoi il altéra la partie inférieure du tableau en y appliquant une feuille de papier prédécoupée de telle sorte qu'elle ne laisse apparaître que les maisons dont il aimait l'aspect, dissimulant les autres au regard.

Le seul autre tableau peint dans

concièrge, who shows visitors round twice a week.

A few miles downstream from Amélie is the town of Céret – the next stop on the train to Perpignan.

The core of **Céret** is an old mediaeval town whose walls enclose a warren of cobbled streets. In a small square are the massive wooden doors of the entrance to the church, whose bell tower's chimes regulate the day. Outside the walls are 19th century boulevards, shaded by enormous plane trees, and the stone washhouse where the women plunged their laundry into the cold mountain water.

The old bridge into the town is a massive stone structure. It is called the Devil's Bridge because legend says that the Devil built it in return for the soul of the first villager who crossed. The villagers sent a cat. They say the Devil was not deceived but no one seems to know what happened after that.

A decade earlier, Céret had been the Mecca of cubism. Picasso, Juan Gris, Braque, Auguste Herbin and Max Jacob all lived and worked there. Their ghosts still linger round the tables of the Grand Café on the boulevard next to which, when the town is en fête, tables are set up for a communal lunch al fresco and sardanas are danced in the cool of the evening.

The sardana is danced in a circle. Everyone joins hands. There are short steps and long steps and sometimes the long steps become skipping steps

cette région par Mackintosh à avoir survécu est intitulé *Mont Alba (18)*. On y voit une ferme du nom de Riu Bans, qu'il aurait croisée sur son chemin en remontant la vallée. Cette ferme, située juste derrière le pont qui enjambe une gorge creusée de marmites de géants où les habitants vont se baigner, a aujourd'hui pratiquement disparu. Un homme d'affaires libanais l'a rachetée il y a quelques années dans le but d'en faire un lotissement de résidences secondaires. On l'avertit que l'eau disponible ne pourrait ravitailler qu'une seule ferme, ce à quoi il répondit : 'au Liban, nous trouvons de l'eau dans le désert'. Il vendit quinze parcelles à des compatriotes de Beyrouth, mais l'eau n'était toujours pas là. Aussi le lieu fut abandonné; les mauvaises herbes ont envahi les champs et le toit s'est effondré.

Mackintosh parcourut l'intégralité de la petite route à voie unique, et visita l'ancienne chapelle de Mont Alba. Ce site était à l'époque médiévale un village important, mais il est de nos jours réduit à quelques fermes, et dépend de la municipalité d'Amélie-les-Bains. Un concierge assure la surveillance et fait visiter les lieux aux touristes deux fois par semaine.

A quelques kilomètres en aval d'Amélie se trouve la ville de Céret, qui est l'arrêt suivant du train pour Perpignan.

Le centre de **Céret** est une vieille ville médiévale dont les murs renferment un entrelacs de rues pavées. Les lourdes portes de bois de l'église,

Céret:
Devil's Bridge
Pont du Diable

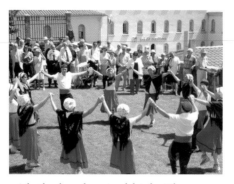

Sardana

with the hands raised high. The step is counted by the leader of the dance and you can join in at any stage but you must not leave for it is a dance of unity. There are thousands of different tunes and they are played by a band of eleven musicians with traditional wind instrument like the tambori, the flaviol, the tenora, the tible and the fiscorn, which produces a reedy sound not unlike a bagpipe chanter. Each sardana is made up of two different pieces of music – one for the short steps, which is like a chorus, and one for the long steps, which is like a verse. In a normal session, the musicians will play six sardanas.

There is also a bull ring. The *corridas* provided the subjects for a collection of earthenware plates decorated by Picasso, which are now displayed in Céret's Museum of Modern Art.

In 1924, the artists living in Céret were essentially landscape and still life painters. Pierre Brune and Pinkus Krémègne were there, as was the sculptor Manolo and his friend Frank Burty Haviland.

Pierre Brune went to Céret in 1916 for his health – to be near Amélie-les-

Céret:
cherry blossom
fleurs de cerise

dont le clocher rythme les heures, ouvrent sur une petite place. Hors les murs, les boulevards du 19ème siècle sont abrités par d'énormes platanes. On y trouve aussi un lavoir de pierre où les femmes aimaient se reucoutiez pour faire la lessive dans l'eau froide du torrent.

Le vieux pont de la ville possède une lourde structure de pierre. On l'appelle 'le pont du diable' en souvenir d'une légende, selon laquelle le diable aurait accepté de le construire en échange de l'âme du premier villageois qui le traverserait. Les villageois décidèrent alors d'envoyer un chat sur le pont: le diable à ce qu'on dit n'a pas été trompé, mais personne ne semble connaître la suite de l'histoire.

Dix ans avant le passage des Mackintosh, Céret était une véritable Mecque du cubisme: Picasso, Juan Gris, Braque, Auguste Herbin, Max Jacob y ont tous vécu et travaillé. Leurs fantômes s'attardent encore autour des tables du Grand Café situé sur le boulevard. Quand la ville est en fête, on y installe des tables pour un déjeuner communal en plein air, et on danse des sardanes dans la fraîcheur du soir.

La Sardane se danse en ronde et comprend toujours deux ou trois parties musicales : une partie courte avec des pas de 2 mesures et les bras baissés, une partie longue dont les pas comprennent 4 mesures et qui se danse les bras levés. Le meneur compte les pas et on peut s'y joindre à tout moment, mais personne ne doit quitter la ronde avant la fin du morceau, car

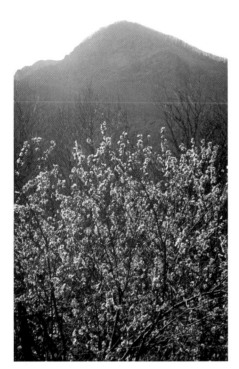

Céret:
cherry blossom
fleurs de cerise

Bains, where he went for medical treatment. He spent the rest of his life there and died in the mid fifties.

He invited Krémègne to join him, and he too remained there to the end of his days, reaching the ripe old age of 91, and painting landscapes, still lifes and a few portraits. Krémègne was a childhood friend of Soutines and they had studied together at the Art School in Vilnius (Lithuania). By the time Mackintosh arrived, Soutines had been and gone – much to everyone's relief. Krémègne wrote: '*He was raving mad, constantly drunk and dirty. People took him for the village idiot.*'

The other principal artist there was Frank Burty Haviland. He was born in Limoges where his father was involved in porcelain production,

cette danse symbolise l'unité. Il existe des milliers d'airs différents exécutés par une formation de onze musiciens, jouant sur des instruments traditionnels comme le tambori, le flaviol, la ténora, le tible et le fiscorn (dont le son est assez proche de celui d'une cornemuse). Lors d'une session, les musiciens jouent habituellement environ six sardanes.

Céret possède également ses arènes où de'roulent des corridas pendant la Feria. Ce fut un sujet d'inspiration pour Picasso qui réalisa autour de ce thème une série de plats en céramiques exposés au Musée d'Art Moderne de la ville.

En 1924, la population artistique de Céret était essentiellement constituée de peintres paysagistes et naturalistes. Pierre Brune et Pinkus Krémègne s'y trouvèrent à la même époque, ainsi que le sculpteur Manolo et son ami Frank Burty Haviland.

Pierre Brune vint à Céret en 1916 pour des raisons de santé – afin de se rapprocher d'Amélie-les-Bains, où il était en cure. Il y resta jusqu'à sa mort, au milieu des années cinquante.

Il invita Krémègne à le rejoindre, et lui aussi restera à Céret toute sa vie, à peindre des paysages, des natures mortes et quelques portraits, atteignant l'âge vénérable de 91 ans. Krémègne était un ami d'enfance de Soutines, et ils avaient fait leurs études ensemble aux Beaux-arts de Vilnius (Lituanie). A l'arrivée de Mackintosh, Soutines n'était plus qu'un souvenir dans la ville de Céret – un mauvais souvenir, si l'on en croit

mainly for export to New York. Both his mother and his father's sides of the family were passionate art collectors. His grandfather had been a painter, an art critic and a sponsor, and this undoubtedly influenced him to become a professional painter – much to the anger of his father, who virtually disinherited him.

After a somewhat Bohemian existence, drifting from Paris to New York and then to Germany, Haviland finally married a Catalan and settled in Céret, where they set up home in a former monastery. He was well known for his hospitality and his house was a centre for visitors from all the arts. It is almost inconceivable that he and Mackintosh did not meet as his fluency in English would have made conversation easy. In the twenties Haviland was particularly influenced by the Italian avant-garde school. His own painting was essentially realist and naturalist and he concentrated on landscapes, still life and floral compositions – so he and Mackintosh had quite a lot in common. Haviland remained in Céret for the rest of his life; in 1948 he and Pierre Brune were responsible for the creation of the Museum of Modern Art, which today houses work from almost all the artists who stayed locally. He eventually became curator.

This is fruit growing country – especially cherries, which were introduced after a blight on the vines in the nineteenth century. Céret

Krémègne : '*Il était délirant, toujours sale et imbibé d'alcool. Les gens le prenaient pour l'idiot du village.*'

L'autre principale figure artistique de Céret fut Frank Burty Haviland. Il naquit à Limoges, où son père participait à la fabrication de porcelaines, essentiellement destinées à l'exportation vers New York. Les membres de sa famille tant maternelle que paternelle étaient des collectionneurs d'art passionnés. Son grand-père était peintre, critique d'art et mécène, ce qui sans aucun doute l'influença dans le choix d'une carrière d'artiste-peintre – au grand désagrément de son père qui le déshérita quasiment.

Après une existence quelque peu bohème, errant de Paris à New York puis en Allemagne, il finit par épouser une catalane avec laquelle il s'installa à Céret, dans un ancien monastère. Il était connu pour son hospitalité, et sa maison était un lieu de rendez-vous d'artistes de tous genres. Il serait hautement improbable que lui et Mackintosh ne se soient pas rencontrés, d'autant plus que son aisance en anglais leur aurait permis de communiquer sans difficulté. Dans les années 1920, Haviland était particulièrement influencé par l'école italienne d'avant-garde. Sa propre peinture était essentiellement réaliste et naturaliste, se concentrant sur des sujets tels que paysages, natures mortes et compositions florales – encore un point commun avec les Mackintosh. Haviland passa le restant de ses jours à Céret, où il fonda en

traditionally produces the first cherries of the year in France and in the second week of May these are sent up to the President in Paris. One can imagine the deliberations of state being interrupted by the announcement 'Monsieur le Président, les cerises de Céret sont arrivées.' Mackintosh soon acquired a taste for them. They were one of his favourite desserts.

The Mackintoshes also took the train further into the mountains. Arles-sur-Tech is only a couple of miles from Amélie but the railway line, which in Mackintosh's day ran right up to Prats-de-Mollo, is no more. Like their hotel, it was washed away by floods and never replaced. Mackintosh mentions St Mary's Abbey in **Arles-sur-Tech**, which was built in the 11th and 12th centuries with a fine Gothic cloister. Curiously, it has strong eastern influences, presumably from the time of the Crusades. There is a Greek cross over the entrance and a side chapel dedicated to two Kurdish saints – Abdon and Sennen – who ward off disaster. Another side chapel features two medical saints with all the mediaeval accoutrements of their profession.

Both Arles and Prats-de-Mollo owed their prosperity to iron mining. The ore was extracted from the flanks of the Canigou and then refined in Arles before being exported. In Mackintosh's time Arles was famous for weaving traditional Catalan fabrics and making *espadrilles* with

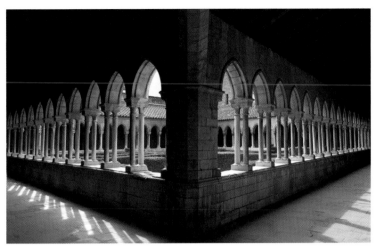

Arles-sur-Tech: cloister
cloître

1948 avec Pierre Brune le Musée d'Art Moderne, qui aujourd'hui regroupe les travaux de tous les artistes ayant œuvré dans la région ; il finit même par y travailler en tant que conservateur.

La région de Céret est également réputée pour sa production fruitière, notamment pour ses cerises, qui furent introduites au 19ème siècle suite à une infestation de phylloxéra dans la vigne. Cette variété est traditionnellement la plus précoce de France, à tel point que dans la deuxième semaine du mois de mai, le Président lui même s'en fait livrer directement à Paris. On peut imaginer les délibérations de l'état interrompues par l'annonce : 'Monsieur le Président, les cerises de Céret sont arrivées'. Mackintosh en devint bientôt grand amateur – c'était l'un de ses desserts favoris.

Les Mackintosh prirent également le train pour aller plus loin dans les montagnes. **Arles-sur-Tech** n'est qu'à quelques kilomètres d'Amélie, mais la

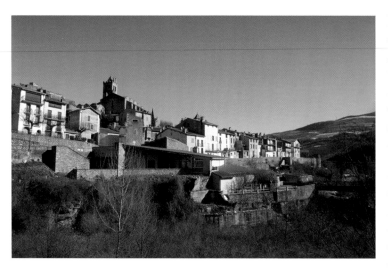

Prats-de-Mollo:
general view
vue générale

The cross with the instruments of
the Crucifixion
Croix des outrages

long ankle ribbons. There is still one factory left to keep up the tradition.

In the Middle Ages, **Prats-de-Mollo** was part of the Kingdom of Majorca. The Catalan nobles built a summer palace and a university there. In time, the Majorcan dynasty married into the House of Aragon. When they in turn married with Castille, by a succession of trousseaus, Roussillon became part of Spain.

During the Thirty Years War, exasperated by the years of economic exploitation and neglect, Roussillon rebelled in favour of union with France, and eventually, in 1639, it

Street with mediaeval carvings
Rue avec des gravures médiévales

ligne de chemin-de-fer, qui au temps de Mackintosh allait jusqu'à Prats-de-Mollo, n'existe plus de nos jours. Comme leur hôtel, elle disparut dans les flots de l'inondation et n'a jamais été reconstruite. Mackintosh fait mention de l'abbaye Sainte-Marie à Arles-sur-Tech, qui fut construite au 11ème et 12ème siècles et comporte un cloître gothique raffiné. On y trouve curieusement de fortes influences orientales, provenant sans doute du temps des croisades: une croix grecque au dessus du portique et une chapelle latérale dédiée à deux saints kurdes, Abdon et Sennen. Une autre chapelle latérale représente deux saints médecins vêtus du costume médiéval de leur profession.

Arles et Prats-de-Mollo devaient toutes deux leur prospérité aux mines de fer. Le minerai était extrait des flancs du Canigou puis raffiné sur place avant d'être exporté. A l'époque de Mackintosh, Arles était également réputée pour sa fabrication de tissu traditionnel et d'espadrilles catalanes (avec de longs rubans entourant la cheville). Il reste aujourd'hui une usine qui perpétue la tradition.

Au moyen-âge, **Prats-de-Mollo** faisait partie du royaume de Majorque. Les nobles catalans y bâtirent un palais d'été et une université. Au fil du temps, la dynastie de Majorque se mêla à la maison d'Aragon, elle-même ayant des alliances avec la Castille. Et ainsi le Roussillon, par une succession de mariages, devint peu-à-peu territoire espagnol.

Pendant la guerre de trente ans, le

became part of France under the Treaty of the Pyrenees. But at Prats-de-Mollo the inhabitants refused to pay the exorbitant taxes demanded by Louis XIV. They murdered the tax collectors and held off two French battalions before finally being subdued. Vauban was commissioned to build a fortress, as much to deter the local population as to hold the Spanish at bay. It is reached from the town by a 170 metre covered walk or a 100 metre underground passage. The town walls date from the same period but, like much of the old town, are on 14th century foundations.

Narrow streets lead up to the church, which was mostly built in the 17th century and has a fine baroque reredos. Mackintosh wrote that he was '*struck dumb*' by the local stonework in Roussillon – particularly here and at Arles-sur-Tech and Elne: '*built to hear the spoken word and not to read the service by the printed word.*' The artistic problem of lighting the interior of a church for these two conditions seems to be one of faith versus visibility.

There is quite a strong pagan element in the religious festivals of Roussillon: the traditional fires, the dancing in a circle, and – in the villages of the Upper Tech – a special Bear festival. The story goes that a bear, waking from hibernation, came across a young shepherdess and her flock in the mountains. Having killed and eaten her sheep, he carried her off to steal her soul and her virginity. A search party found her in time and

Roussillon, exaspéré par des années d'exploitations et de négligences, se rebella afin de faire à nouveau partie de la France; ce qui devint effectif en 1639, avec la ratification du traité des Pyrénées. Mais à Prats-de-Mollo, les habitants refusèrent de payer les taxes exorbitantes exigées par Louis XIV. Ils assassinèrent les percepteurs de taxes et résistèrent à deux bataillons français avant de finir par se soumettre. Le Maréchal de Vauban fut envoyé sur place afin de construire une forteresse, dont la fonction était tout autant de décourager la population locale que de surveiller les espagnols. On parvient à ce fort depuis la ville par un passage couvert de 170 mètres, ou par un souterrain de 100 mètres de long. Les murs de la ville datent de la même époque, mais comme la majeure partie de la vieille ville, ils reposent sur des fondations du 14ème siècle.

Des rues étroites grimpent jusqu'à l'église qui fut principalement construite au 17ème siècle, et possède un retable baroque fort beau. Mackintosh écrit qu'il '*est resté sans voix*' devant la maçonnerie locale du Roussillon – surtout à Arles-sur-Tech et à Elne où les églises '*sont construites pour entendre les mots résonner et non pour les lire dans les missels*'. Les problèmes artistiques posés par l'éclairage intérieur d'une église concernant ces deux aspects semblent se résumer à un choix entre la foi et la visibilité.

Les fêtes religieuses du Roussillon comportent une forte dimension

Arles-sur-Tech: topsy-turvy. Men dressed as women and vice versa

Carnaval sens dessus dessous

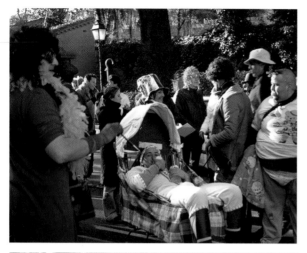

Arles-sur-Tech:

Top: Topsy-turvy

Bottom left: The priest flashes at Rosetta

Centre: Rosetta flashes at the bear

Bottom right: The bear comes out of the woods

Arles-sur-Tech:

Au dessus : Sens dessus dessous

En bas à gauche : Le prêtre soulève sa soutane devant Rosetta

Centre : L'ours sort des bois

En bas à droite : Rosetta soulève ses jupes devant l'ours

killed the bear. There was a big celebration in the villages for her safe return and it has been re-enacted every year since at Candlemas to mark the end of winter.

The scenario differs slightly from village to village and is mixed up with Carnival – originally the Roman festival of Saturnalia, in which the world was turned topsy-turvy. Lords changed places with servants, priests with choirboys, men with women.

In Arles it is more of a pantomime. 'Rosetta' – a man dressed as a pretty peasant girl – dances off with her lad. Led by a band, the whole village, having imbibed well over a communal lunch, follows them out of the town and across the river into the woods. It is rumoured a bear has been seen. Hunters beat the bushes to try and flush him out. Suddenly the bear emerges, with a *pâpier maché* head and a huge row of teeth. All the children run for their lives. Maybe one gets caught and rolled in the dirt.

Rosetta has been dancing around flashing a hairy merkin beneath her skirts. The bear catches her and there is a lot more rolling around on the ground. The villagers try and keep the bear out of the village, but he gets through and rampages around the streets for a couple of hours before he gets his just deserts by being shaved and castrated, and Rosetta is saved.

In Prats-de-Mollo, it is far more rumbustuous. The bears wake from their winter hibernation and, surrounded by hunters firing off their twelve-bores, they descend on

païenne – les feux traditionnels, les danses en cercle et, dans les villages du Haut-Vallespir, une fête de l'Ours très particulière. L'histoire raconte qu'un ours, sortant de l'hibernation, croisa le chemin d'une jeune bergère et de son troupeau dans la montagne. Ayant tué et dévoré ses moutons, il l'emmena dans son repaire afin de lui voler son âme et sa virginité. Une battue la retrouva à temps et tua l'ours. Les villages organisèrent une grande fête pour célébrer son retour, et depuis lors cette fête s'est répétée chaque année à la Chandeleur pour marquer la fin de l'hiver.

Le scénario varie peu d'un village à l'autre et se confond avec le Carnaval – dont l'origine remonte aux Saturnales, grande fête romaine durant laquelle le monde était mis sens dessus-dessous: les maîtres échangeaient leur place avec les serviteurs, les prêtres avec les enfants de chœur, les hommes avec les femmes.

A Arles, il s'agit plutôt d'une pantomime : 'Rosetta', un homme déguisé en coquette paysanne, danse avec son gars. Après un buffet communal bien arrosé, un orchestre conduit tout le village à leur suite, hors de la ville et au-delà de la rivière jusque dans les bois. La rumeur court alors qu'on a aperçu un ours. Les chasseurs explorent les buissons à sa recherche, tentant de le débusquer. Soudain l'ours émerge, coiffé d'un masque en papier mâché pourvu d'une monstrueuse dentition. Tous les enfants prennent leurs jambes à leurs

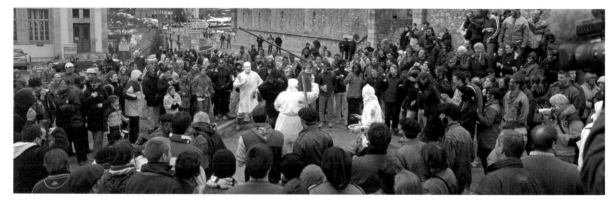

Top left to right:

Pit stop for make-up renewal

A bear embraces a spectator

The bears come into town

Centre left: The barbers purify the spectators with whiteness

Centre right: A bear has his way with a female spectator

Bottom: The bear is captured by the barbers and purified with a shaving

Au dessus gauche à droite :

Arrêt pour renouvelement du maquillage

Un ours embrasse un spectateur

L'arrivée des ours

Centre à droite : Les coiffeurs blanchissent les spectateurs

Centre à gauche : Un ours prend une femme

En dessous : L'ours captivé par les coiffeurs est purifié en se rasant

MONSIEUR MACKINTOSH

the town. Any spectator is a potential victim. There are three man-bears and their faces are covered in a mixture of soot, oil and wine. They charge full tilt at the crowd, taking men and women in a flying rugby tackle, rolling them on the ground and covering them in black. Few escape, there are scrapes and bruises, and the mixture does not come off! It needs the stamina of a well trained rugby player to perform the part of the bear, for the action continues until most of the spectators have been ravaged or savaged. Eventually the barbers, who have been doing the rounds of the town bars, emerge with chains and shaving equipment. They are dressed in white and their faces and hair plastered with a coating of flour paste. They too catch spectators – lathering their victims so that now there are white faces in the crowd as well as black. Eventually the bears are caught and shaved and the man-bears become men once again.

It represents the coming of spring after the winter hibernation. It is the struggle of good against evil, light against darkness – Celtic animism adopted by Christianity and tacked on to the ceremony of the lighting of the Candlemas candles.

With summer approaching, the Mackintoshes moved down to the coast. Returning to Elne, they boarded the train that runs along the coast towards the Spanish frontier, where the gauge changes and either the ongoing passengers board Spanish

cous. L'ours en attrape un au hasard et le roule dans la poussière.

Pendant ce temps, Rosetta danse autour d'eux, exhibant par instant une moumoute poilue sous ses jupes. L'ours l'attrape et l'on se roule derechef par terre. Les habitants essaient de chasser l'ours du village, mais il s'échappe et erre pendant quelques heures dans les rues, saccageant tout sur son passage, avant de recevoir un juste châtiment : il est rasé et châtré ; Rosetta est sauvée.

A **Prats-de-Mollo**, les choses sont beaucoup plus exubérantes. Les ours sortent de leur long sommeil d'hiver, et tandis que les chasseurs les encerclent, faisant feu de leur douze-coups, ils descendent dans la ville. Tout spectateur constitue une victime potentielle. Il y a trois hommes-ours dont les visages sont couverts d'un mélange de suie, d'huile et de vin. Ils foncent dans la foule, attrapant les hommes et les femmes en un rapide plaquage, les roulant dans l'herbe et frottant sur eux leur visage maculé. Peu en réchappent ; il y a des égratignures et des contusions, et la mixture ne s'en va pas ! Il faut la résistance d'un joueur de rugby entraîné pour jouer l'ours, car l'action se poursuit jusqu'à ce que la plupart des spectateurs aient été sauvagement attaqués et malmenés. Les barbiers, qui ont fait le tour des bars de la ville, apparaissent alors enfin avec des chaînes et du matériel de rasage. Ils sont habillés de blanc, visage et cheveux recouverts de farine. Eux aussi attrapent les

rolling stock or the French carriages are bodily lifted and their wheels replaced. Their destination was **Collioure**. They had already been *'to see how we liked it and think it is one of the most wonderful places we have ever seen. It is only a fishing village and it will be difficult to find accommodation – and there is no hotel . . . they have not had rain for two years – so water is rather precious. . .'*

It was a town of around 3,000 people, clustered round a sheltered bay. At the entrance the old lighthouse, which originally had a brazier at the top, now has a distinctive pink phallic cap. At the end of the seventeenth century it became the tower of the church that sits shoulder to the sea.

Collioure was a busy fishing harbour with a hundred or so fishing boats. These were of traditional design, with lateen sails. There are

Collioure:
the old town
la vieille ville

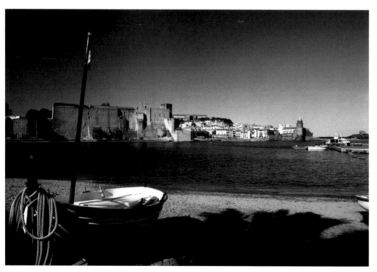

spectateurs, savonnant leurs victimes; ainsi ils y a autant de visages blancs que de visages noirs dans la foule. En fin de compte les hommes-ours sont attrapés, rasés, et redeviennent à nouveau des hommes.

Ce rituel représente l'émergence du printemps après le sommeil de l'hiver. C'est le combat du bien contre le mal, de la lumière contre l'ombre – une croyance animiste celtique, adoptée par le christianisme et accolée à l'illumination des bougies de la Chandeleur.

Avec le début de l'été, les Mackintosh descendirent vers la côte. Revenant à Elne, ils prirent le train qui longe la côte jusqu'à la frontière espagnole, où les voies de chemin de fer changent de largeur. Les passagers doivent alors descendre, pour remonter soit dans des voitures espagnoles, soit dans le train français une fois les wagons soulevés à bras le corps et replacés sur de nouvelles roues.

Leur destination était **Collioure**. Ils y étaient déjà allés *'pour constater à quel point nous l'aimions. C'est un des endroits les plus merveilleux que nous ayons jamais vus. Ce n'est qu'un village de pêcheurs et il sera difficile d'y trouver un logement – et il n'y a pas d'hôtel... Il n' a pas plu depuis deux ans – aussi l'eau y est assez précieuse...'*

C'était alors une ville de 3000 habitants, regroupée autour d'une baie protégée. A l'entrée du port, le vieux phare fonctionnait autrefois avec un brasier. Il possède désormais un sommet rose en forme de coupole

still one or two of these moored at the jetty and they feature in some of the reproduction fauvist paintings which are on the old town wall. At night, the boats would go out with lanterns (*lamperons*) on their stern to attract the fish. If you looked out to sea it was a jumble of lights bobbing in the darkness. The catch was principally sardines and anchovies and the town still has its famous anchovy packing plants. Right up to the early sixties, the beaches were crammed with boats, and in the daytime men and women sat cross-legged in the shade of the plane trees on the quay, mending their nets. In the winter most of the boats were beached high out of the water and the fishermen tended the vines.

In the Middle Ages and during the Crusades, Collioure had been an important port, and the quay would have hummed to the tune of many different languages. The current castle, once a stronghold of the Knights Templar, was built in the 1300s by the Kings of Majorca as their summer palace, but there is mention of a castle here as early as 672.

When it finally became part of France under the Treaty of the Pyrenees, Louis XIV immediately commissioned his military architect Vauban to strengthen the defences. He upgraded the mediaeval town walls with bastions designed to deflect cannonballs rather than arrows. But more importantly, he recognised the strategic importance of the next inlet along the coast – Port-

Collioure:
hauling up the boats
les barques hissées sur la grève

caractéristique, et devint à la fin du 17ème siècle le clocher de l'église.

Collioure était un port de pêche actif possédant environ une centaine de barques catalanes dotées de voiles latines. Il en reste encore un ou deux modèles amarrés dans le port, et leurs lignes particulières décorent aujourd'hui les murs de la vieille ville dans les reproductions de tableaux fauvistes. La nuit, les bateaux sortaient en mer avec leurs lanternes – les lamparos – accrochées à la proue pour attirer les poissons. Si l'on regardait la mer, on y voyait une myriade de lumières dansant dans la nuit. Les sardines et les anchois constituaient la pêche principale, et la ville a encore aujourd'hui deux usines réputées pour le conditionnement d'anchois réputée. Au début des années 60, les plages étaient envahies de bateaux, et le jour, hommes et femmes s'asseyaient jambes croisées à l'ombre des platanes pour y raccommoder leurs filets. En hiver on sortait la

Collioure:
mending the nets
raccommodage des filets

Vendres. At the time it was just a hamlet but it had the only deep water harbour in the French western Mediterranean. Vauban developed it as a major naval port and from then on the importance of Collioure declined as that of Port-Vendres grew.

There had been an artists' colony in Collioure since the nineteenth century. Matisse and Derain had put it on the map when they scandalised the Parisian art establishment with the debut of Fauvism in 1905. Living was cheap. It has the sunniest climate in France – Matisse claimed it had the bluest skies in France.

By 1924, the Fauves had moved on but other artists had come in their place. Rudolph Ihlee had arrived the previous year, and he shared lodgings with another English artist, Edgar Hereford. The Mackintoshes had known them both in London. There was no hotel in Collioure and

plupart des bateaux hors de l'eau et les pêcheurs travaillaient dans les vignes.

Au Moyen-âge et pendant les croisades, Collioure était un port très important, et des bateaux venant de toute la méditerranée jetaient l'ancre dans cette baie. Le château, une des places fortes des chevaliers de l'ordre des Templiers, fut construit vers 1300 par les rois de Majorque comme résidence d'été ; mais l'existence d'un château à cet endroit est déjà mentionnée en 672.

Sitôt après le traité des Pyrénées, lorsque le château devint la propriété de la France, Louis XIV envoya Vauban, son architecte militaire, pour qu'il renforce ses défenses. Il rehaussa les murs de la vieille cité médiévale avec des bastions destinés à dévier les boulets de canon plutôt que les flèches. Mais plus important, il sut voir l'importance stratégique de la crique adjacente le long de la côte: Port-Vendres. Ce n'était alors qu'un hameau mais c'était le seul port en eau profonde de la côte Ouest de la Méditerranée. Vauban en fit un important port de guerre tandis que Port-Vendres grandissait, l'importance de Collioure déclinait.

Collioure avait été un repaire d'artistes depuis le 19ème siècle. Matisse et Derain rendirent son nom célèbre lorsqu'ils scandalisèrent la société parisienne des arts avec le début du fauvisme en 1905. La vie y était bon marché et c'était l'endroit le plus ensoleillé de France. Matisse déclara qu'on y trouvait le ciel le plus bleu de France.

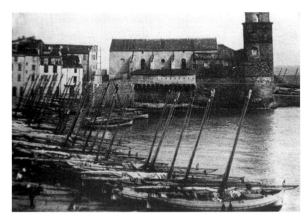

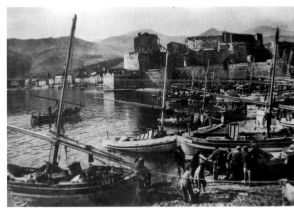

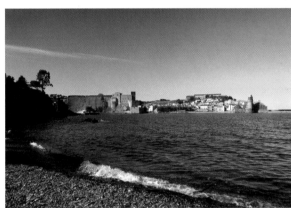

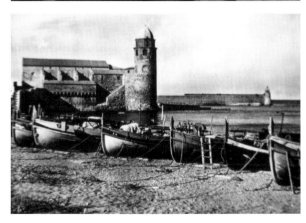

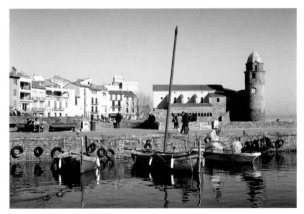

Collioure:
then and now
d'antan et aujourd'hui

Collioure:
looking from the Café des Sport
(Les Templiers) towards the shore

vue du Café des Sport
(Les Templiers) vers la plage

it is possible that the Mackintoshes took rooms with the two artists. Ihlee and Hereford were each just either side of forty, so they were both considerably younger than Mackintosh, who was now fifty five, and Margaret, who was nearly four years older. Both men owned motor cars and had a hankering for wine and women.

The social hub of the artistic community was 'Le Café des Sports' (now called 'Les Templiers'), a bar beside the storm drain which is now also a hotel and is still run by the same family – Pous. In 1987, in a television interview, old Monsieur Pous remembered Ihlee and Hereford and their friends Charlie and Margaret, 'the woman with the red hair.' Her hair and the striking clothes which she designed and made herself made quite an impression wherever she went.

The walls of the bar are still crammed with paintings donated by decades of impecunious artists in lieu of payment. Many of the more valuable ones are now housed in the security of an extensive family collection – for when tourism started in the 1960s, sadly but inevitably the day came when canvases began to disappear from the walls.

En 1924, les fauves étaient partis mais d'autres artistes les avaient remplacés. Rudolph Ihlee était arrivé l'année précédente, et logeait avec un autre artiste anglais, Edgar Hereford. Les Mackintosh les avaient rencontré tous deux à Londres. Il n'y avait pas d'hôtel à Collioure et il est bien possible que les Mackintosh aient logé dans le même immeuble que les deux artistes. Ihlee et Hereford avaient tout juste atteint la quarantaine, et étaient donc beaucoup plus jeunes que Charlie Mackintosh, qui était alors âgé 55 ans, et Margaret, son aînée de 4 ans. Les deux hommes possédaient chacun son automobile et avaient un penchant pour le vin et les femmes.

Le lieu de rendez-vous de cette communauté artistique était 'Le Café des Sports' (dont le nom est aujourd'hui 'Les Templiers') situé près de la rivière, qui aujourd'hui encore est tenu par la famille Pous. Au cours d'une interview télévisée de 1987, Monsieur René Pous évoqua le souvenir de Ihlee et Hereford, ainsi que de leurs amis Charlie et Margaret, *'la dame aux cheveux roux'*. Sa chevelure et ses vêtements extravagants, qui étaient ses propres créations, laissaient un souvenir mémorable partout où elle allait.

Les murs du bar débordent encore de tableaux offerts par des peintres désargentés dont c'était le mode de paiement. De nombreux tableaux ayant acquis une grande valeur sont maintenant en sécurité au sein d'une considérable collection familiale.

In Collioure, tourism has taken over. Most of the fishermen's houses are now holiday homes and many Colliourench families have moved away. Although the winches and iron rings are still on the quays, the beaches are given over to bodies rather than boats. There is a new jetty but the traffic is mainly comprised of pleasure boats and there

A Southern Town c 1924
watercolour
aquarelle

Collioure le faubourg

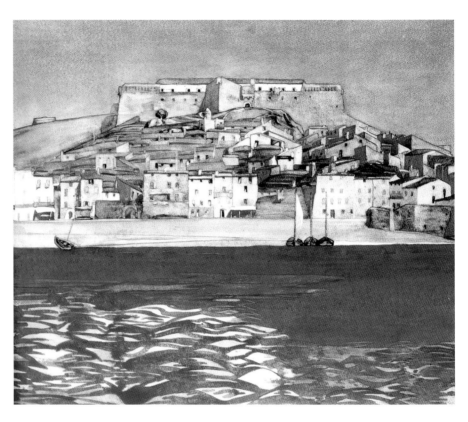

today except that one of the towers on the corner of the old Palais has been restored. When the canvas was recently reframed, a small pencil drawing of a fishing boat on the beach at Collioure was found tucked in the back with the address of CRM's Chelsea studio. The sketch was probably done on the beach close to where the Mackintoshes were staying in the Faubourg, where the fishermen often beached their boats with the sails still up.

On the south side of the bay you can follow the path along the shore to the Plage de la Balette, where he sat, probably with his back against the rocks, to paint *Collioure (15)*,

Deux autres toiles de Collioure sont arrivées jusqu'à nous.

The Summer Palace of the Queens of Aragon (14) a été peint de l'autre côté de la baie près de la Route Impériale, mais l'endroit où Mackintosh s'est assis est maintenant un jardin privé. La vue aujourd'hui est à peu près la même si ce n'est pour une des tours d'angle du palais, restaurée depuis. Quand cette toile a été récemment recadrée, on a trouvé, caché au dos de celle-ci, un petit dessin au crayon représentant un bateau de pêche à Collioure, ainsi que l'adresse de l'atelier de Mackintosh à Londres. L'esquisse a probablement été faite

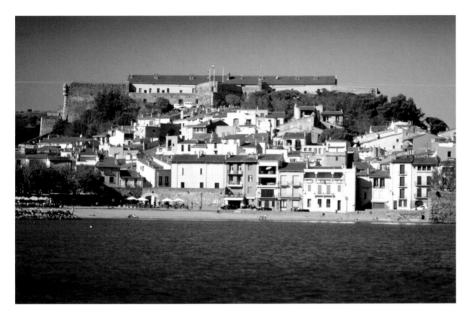

Collioure:
the old town and the Fort Miradou
la vieille ville et le Fort Miradou

which shows Vauban's Fort Miradou, built in 1671. This is still a military garrison and home to a unit of commandoes. They are regularly seen in their wet suits on training exercises in their inflatable dinghies or kayaks. *Collioure* was one of the few French watercolours exhibited during Mackintosh's lifetime, and was shown at the Sixth International Watercolour Exhibition in Chicago in 1926.

Life in Roussillon had a timeless quality, but in their newspapers the Mackintoshes would read how elsewhere the whole fabric of Europe was changing radically. Britain now had its first Labour government under Ramsay MacDonald. Mussolini had been swept to power in Italy. Ataturk had taken over in Turkey. The French had occupied the Ruhr, helping to

sur la plage en face du faubourg où habitaient les Mackintosh, sur laquelle les pêcheurs laissaient souvent leurs bateaux avec la voile montée.

Du côté sud de la baie, vous pouvez suivre le chemin le long de l'eau vers la plage de la Balette, où Mackintosh s'assit, sans doute le dos appuyé aux rochers, pour peindre *Collioure (15)*. Le tableau montre le Fort Miradou construit par Vauban en 1671, qui est encore aujourd'hui une garnison militaire. Il abrite les quartiers d'une unité de commandos, que l'on voit s'exercer régulièrement en combinaisons de plongée dans des canots gonflables ou des kayaks. *Collioure* est une des rares aquarelles françaises à avoir été exposée du vivant de Mackintosh, lors de la Sixième Exposition Internationale des Aquarelles de Chicago en 1926.

push the German mark into free-fall. Hitler was on the rise. Lenin had died and Stalin had stepped into his shoes. Jazz was all the rage and in Paris art deco and the cloche hat were à la mode.

La vie dans le Roussillon avait un caractère intemporel, mais les Mackintosh ressentaient, à travers les journaux qu'ils lisaient, à quel point ailleurs le tissu de l'Europe était en train de changer radicalement. Le Royaume-Uni possédait désormais son premier gouvernement socialiste sous la direction de Ramsay MacDonald. En Italie, Mussolini avait remporté les élections haut la main. Atatürk avait pris le pouvoir en Turquie. Les Français occupaient la Ruhr, accélérant du même coup la chute libre du Deutsch Mark. Hitler était en pleine ascension. Lénine était mort et Staline avait pris sa place. Le Jazz était 'in', et à Paris le chapeau-cloche était à la mode.

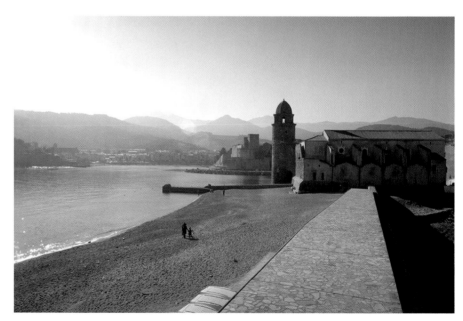

Collioure:
the beach looking towards
the mountains
la plage en regardant vers
les montagnes

The New Life 1924–27

Une Nouvelle Vie 1924–27

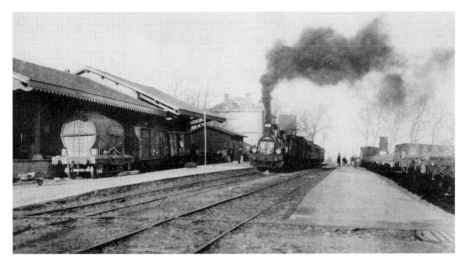

Ille-sur-Têt:
arrival of the train
un train entre en gare

At the end of September the Mackintoshes returned to London, to relet their Chelsea studios. But they only stayed for five weeks. At the beginning of November they crossed the Channel and celebrated Margaret's sixtieth birthday in Montreuil sur Mer where they had friends, but they did not like the damp climate. They stopped in Paris to see the autumn salon *'which we found very interesting'* and they were on their way back to Roussillon *'to this lovely rose coloured land. . . glad to be back again in its warmth and sun.'*

A la fin du mois de septembre, les Mackintosh retournèrent à Londres pour renouveler le bail de leurs ateliers de Chelsea, où ils ne restèrent que cinq semaines. Ils traversèrent à nouveau la Manche au début du mois de novembre, et fêtèrent les soixante ans de Margaret à Montreuil-sur-Mer où ils avaient des amis, mais ils n'en apprécièrent pas le climat humide. Ils visitèrent le Salon d'Automne à Paris, *'que nous avons trouvé très intéressant'*, et déjà ils étaient sur le chemin du retour vers le Roussillon, *'en route pour ce magnifique pays*

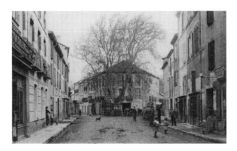

Ille-sur-Têt:
Left: The main road
Right: Shops in the old town
Gauche: La rue principale
Droite: Commerces de la vieille ville

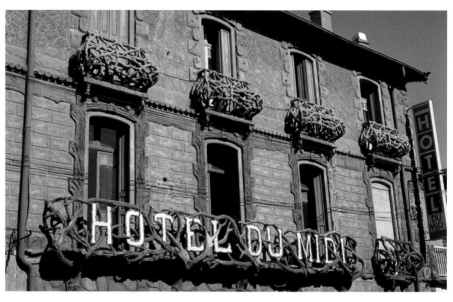

Ille-sur-Têt:
l'Hôtel du Midi

Their first visit had been for a holiday.
Now it was a move for good.
They came to **Ille-sur-Têt**, a little
market town in the middle of the plain,
where they stayed in the Hôtel du
Midi, which was '*most comfortable.
We live the two of us for eight shillings
a day, wine included.*

'*The food is good and plentiful and
the people are simple and kind . . .
The eating room is a delightful feature.
At the end is a long table the full
length of the room at which the
workmen sit – usually 8, 10 or 12
splendid fellows sitting here and having
a gorgeous feast and discussing the
affairs of the world. It always
somehow reminds me of* The Last
Supper *only there is no frugality here
and the wine flows in a way that
would have given life and gaiety to
Leonardo's popular masterpiece.*'

The hotel is still there but the long
table is not.

*teinté de rose... heureux de retrouver
sa chaleur et son soleil*'. Leur premier
séjour avait été une visite de
vacances. Cette fois, ils s'installaient
pour de bon. Ils se rendirent à **Ille-
sur-Têt**, une petite ville commerçante
au milieu de la plaine, où ils
séjournèrent à l'hôtel du Midi, un lieu
'*des plus confortables. À nous deux
nous ne dépensons pas plus de huit
Shillings par jour, vin compris*'.

'*La nourriture est bonne et
copieuse, les gens aimables et
simples... la salle à manger possède
un attrait délicieux: tout au fond se
trouve une table aussi large que la
pièce, où viennent s'asseoir les
ouvriers – la plupart du temps 8, 10
ou 12 splendides gaillards, assis là
autour d'un festin de rois et discutant
des affaires du monde. Cela me
rappelle toujours d'une façon ou
d'une autre 'la Cène', à la différence
qu'ici le repas n'a rien de frugal et le*

Margaret wrote: '*We like life here so much and Toshie is as happy as a sandboy – tremendously interested in his painting and, of course, doing some remarkable work . . . Since we got here on 22 November he has been able to work outside every day . . . from 9.30 till 3.00 – in brilliant sunshine . . . except for two days of tropical rain – we have not even had the winds that usually blow at this time. One day after another has been still – sunny – and blue. One cannot believe it when one reads of the weather in England.*'

They were probably there for Easter and on the Sunday morning would have gone to watch the annual Procession, in which the statues of Christ and the Virgin Mary travel from opposite ends of the town and meet in the square outside the Mairie. It represents their encounter after the Resurrection. Each has a special *regina* which is sung in Latin by a choir of 120 singers supported by an orchestra of 40 players. The songs were composed – and are only sung – in Ille. There were and still are huge crowds and it would have made quite an impression on the Mackintoshes, coming from a country where Easter was not even a public holiday.

vin coule à flots, d'une façon qui aurait apporté vie et gaieté au populaire chef-d'œuvre de Leonardo.'

L'hôtel est toujours là, mais la longue table a disparu.

Margaret écrit : '*Nous adorons la vie ici et Toshie est heureux comme un bambin – il porte à sa peinture un intérêt passionné, et bien sûr réalise de remarquables travaux. Depuis notre arrivée le 22 novembre, il a pu travailler dehors tous les jours... de 9h30 à 15h – sous un soleil radieux... à part deux jours de pluie diluvienne. Nous n'avons pas même eu à subir le vent qui souffle habituellement en cette saison. Les jours se sont succédés, sereins, ensoleillés et bleus. C'est à peine croyable lorsqu'on lit la météo de l'Angleterre*'.

Ille-sur-Têt:
a wedding procession approaching l'Hôtel du Midi
un mariage se dirigeant vers l'Hôtel du Midi

Easter Procession
Procession Pascale

Easter is a a big event throughout Roussillon. In the villages, groups of singers go round, often dressed in Catalan costumes, singing *goigs des ous* (egg songs) and knocking on the doors to collect eggs, which are cooked as a communal omelette.

And a few miles up the road in Boulternère there is a procession of the Sanch, in which the penitents walk, some of them barefoot, along the stations of the cross, hooded to maintain their anonymity. Similar processions also take place in Collioure, Arles-sur-Tech and Perpignan and if the Mackintoshes

Ils étaient sans doute encore à Ille-sur-Têt pendant la fête de Pâques, et le dimanche matin, ils purent ainsi assister à la Procession annuelle pendant laquelle les statues du Christ et de la Vierge Marie sont portées en cortège et traversent la ville, en partant de deux points opposés pour se rejoindre sur la place de la mairie. Cette scène représente leur rencontre après la Résurrection. Le Christ et la Vierge possèdent chacun leur propre 'régina', interprété en latin par un chœur de 120 chanteurs et soutenu par un orchestre de 40 musiciens. Ces chants ont été composés à Ille et ne sont interprétés qu'en ce lieu. Cet événement, aujourd'hui comme hier, rassemble une foule gigantesque, ce qui a dût faire forte impression sur les Mackintosh, venant d'un pays où Pâques n'était pas même un jour férié.

Mais ici en Roussillon, Pâques est une fête importante. Dans les villages, des groupes de chanteurs souvent vêtus de costumes traditionnels catalans, vont d'une maison à l'autre en entonnant la chanson des œufs : 'goigs dels ous'. Ils collectent ainsi les

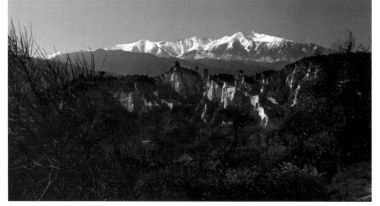

The Procession of the Sanch with the cross with the instruments of the Crucifixion

La Procession du Sanch avec la croix des outrages

The Héré de Mallet 1925
watercolour
aquarelle

witnessed one they may have found it a little creepy for, to the Celtic mind, the tall conical masks are reminiscent of the Ku Klux Klan which, although only established in 1915, by 1925 had over a million members in the USA. But the Catalan tradition dates from the Middle Ages and for the Roussillonais the theatricality and mystic qualities are both moving and meaningful expressions of their faith.

They stayed in Ille-sur-Têt until the end of May and three paintings survive. One is of *The Héré de Mallet (21)* –

œufs qui serviront à la préparation d'une grande omelette pascale.

Dans la ville voisine de Bouleternère, quelques kilomètres plus haut en suivant la route, on peut voir la procession de la Sanch, durant

Blanc-Ontoine 1925
watercolour
aquarelle

part of a strange geological rock
formation just outside the town
known as Les Orgues. The rock is an
alluvial deposit of sand and clay
which was pushed upwards when the
Pyrenees were formed. The soft
alluvial rock includes elements of
harder stone, which erode less
quickly and become isolated on top
of high columns. Hence their name –
'organ pipes.' Sometimes they are
also called 'fairy chimneys.'

 Mackintosh chose a position on the
town side of the river which was only
about a ten minute walk from the
hotel, although the formations are even
more remarkable if you go a little
further and take the road to Mont Alba,
to view them from the north side.

 Ten minutes or so to the south of
the hotel is the *mas* (farm) of **Blanc-
Ontoine (20)**. The house is still there,

laquelle les pénitents, coiffés de
cagoules pour préserver leur
anonymat et parfois pieds nus,
marchent le long du chemin de croix.
Des processions identiques ont lieu à
Collioure, Arles-sur-Tech et
Perpignan, et si les Mackintosh ont
participé à l'une d'entre elles, ils ont
certainement eu la chair de poule, car
pour des Celtes, les grands masques
coniques rappelent étrangement ceux

Mas Blanc

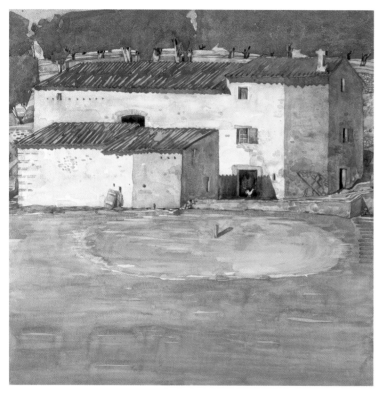

A Southern Farm 1925
watercolour
aquarelle

Mas Saunier

and although the barn has been converted into a second house, it is recognisable.

The Mas Blanc lies on the old road which runs alongside the railway from Ille-sur-Têt to Bouleternère. A little further on, beside a railway crossing

du Ku Klux Klan. Mais cette tradition remonte au Moyen-âge, et pour les Roussillonnais, sa théâtralité et son ambiance mystique sont une expression à la fois émouvante et riche de leur foi.

Trois peintures témoignent de leur séjour à Ille-sur-Têt jusqu'à la fin du mois de mai. L'une d'elles représente *The Héré de Mallet (21)*, qui fait partie d'une étrange formation géologique rocheuse que l'on appelle 'les Orgues', située tout près de la ville. Le rocher est un dépôt d'alluvions de sable et d'argile poussé vers le haut au moment de la formation des Pyrénées. Des blocs de roche dure se retrouvent enfermés dans la roche tendre; celle-ci s'érode plus vite, et les blocs se retrouvent isolés au sommet de hautes colonnes, évoquant des tuyaux d'orgue ou des 'cheminées de fées', ainsi qu'on les nomme quelquefois.

Le point de vue que Mackintosh a choisi pour peindre ce tableau se situe sur la rive urbaine de la rivière à seulement dix minutes de marche de l'hôtel; cependant les formations paraissent encore plus remarquables si vous allez un peu plus loin sur la route de Montalba, pour les observer depuis le côté nord.

Le Mas (ou ferme) de *Blanc Ontoine (20)* se trouve à peu près à dix minutes au sud de l'hôtel. La maison existe encore, et bien que la grange ait été transformée en une seconde maison, elle demeure reconnaissable.

Le Mas Blanc se trouve sur l'ancien chemin qui mène d'Ille sur Têt à Boulternère, à droite de la voie ferrée.

is the Mas Saunier which is depicted in a painting entitled *A Southern Farm (31)*. Nowadays it is no longer a farm. The outbuildings in the foreground have been demolished, the cross on the roof has gone and the barn has been converted into living space with new windows and a balcony. But the small window high up on the left is still there, as is the distinctive angled corner. The olive trees in the background have grown larger but the threshing floor is now a lawn surrounded by a high hedge. Despite all the changes, the house is still recognisable. To paint it, Mackintosh must have sat on the edge of the railway line.

The third painting is at the next stop up the railway at *Bouleternère (19)*, another little hilltop town like Palalda. He painted it from the fields a little to the south of the bridge into town. Once again he exaggerated

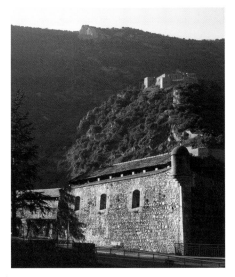

Un peu plus loin, en face du passage à niveau, se trouve le Mas Saunier qui fut pris de modèle pour le tableau intitulé *A Southern Farm (31)*. Aujourd'hui le mas a été rénové. La dépendance de devant a été démolie, le croix sur le toit a disparu et la grange a été transformée en habitation agrémentée par l'ouverture de fenêtres et la pose d'un balcon. Mais la petite fenêtre en haut à gauche demeure intacte et le coin du bâtiment a gardé son angle singulier. Les oliviers derrière la maison sont toujours là et ont grandit mais la cour a été transformée en pelouse et est entouré par une haie haute. Malgré toutes ses rénovations, la maison reste reconnaissable. Pour peindre ce tableau Mackintosh avait dû s'asseoir au bord du la voie ferré

Le troisième tableau se situe au niveau de l'arrêt du train suivant, à *Bouleternère (19)*, une petite ville au sommet d'une colline qui rappelle un peu Palalda. Mackintosh l'a peinte depuis les champs, un peu au sud du pont allant vers la ville. Il a une fois de plus amplifié la réalité en la restituant de manière composite – surélevant la ville en rajoutant deux rangées de maisons en contrebas, dessinées sous un angle différent. Le haut de la ville est bien conservé mais la partie basse a été radicalement altérée lorsque les autorités locales procédèrent au réaménagement de la route.

En Mai, il semble que les Mackintosh aient voyagé un peu plus haut dans les montagnes. A **Villefranche-de-Conflent** (427m),

Villefranche-de-Conflent: ironwork shop sign
enseigne en fer forgé

Villefranche-de-Conflent: a corner of the walls with Fort Liberia above
les remparts dominés par le Fort Liberia

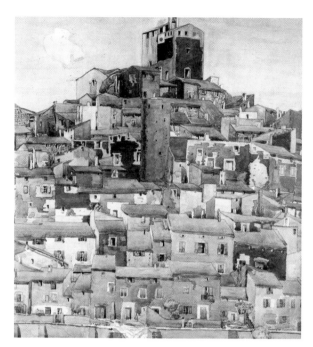

Top left: *Bouleternère* 1925 watercolour

Top right: View from the bridge

Centre left: The main position for the painting

Centre right: The bridge which CRM moved into the centre of the painting

Below: The houses on the left were moved right to give the town added height

Au dessus à gauche : *Bouleternère* 1925 aquarelle

Centre à gauche : Poste d'observation principal du tableau

Centre à droite : Le pont que CRM s'est déplacé au centre de sa composition

En bas : Les maisons à gauche étaint déplacées sur la droite pour donner une impression de hauteur de la ville

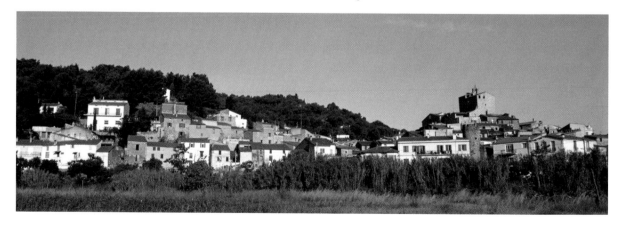

reality with a composite – making the town higher by adding at the bottom two additional rows of houses drawn from a different angle. The top of the town remains much the way it was when he painted it, but the lower part was dramatically altered when the local authority improved the road.

In May, it seems the Mackintoshes travelled higher into the mountains. At **Villefranche-de-Conflent** (427m) they had to change trains on to the narrow gauge electric Petit Train Jaune, which at the time of writing still runs with its original carriages, some of which are open air observation cars. But they have been refurbished and are due soon to be replaced. Mackintosh probably never knew it, but in the 1920s Gauguin's

ils durent changer de train pour passer sur une étroite voie électrique, parcourue par le Petit Train Jaune, qui au moment où ces pages s'écrivent, roule encore avec ses wagons d'origine dont certains sont à ciel ouvert; mais il est prévu qu'ils soient prochainement remplacés. Mackintosh ne le sut probablement jamais, mais en 1920, le principal employeur de Gauguin, Daniel de Monfreid, vivait à Vernet-les-Bains, et toutes les toiles de Gauguin venant des mers du sud arrivaient par le train à la gare de Villefranche.

Villefranche, comme son nom le suggère, fut l'une des 17 cités bénéficiant d'une autorisation de commerce libre durant le Moyen Age. Sa prospérité lui venait de la teinture et de la vente d'étoffes. Elle possédait un quartier juif séparé et occupait une position stratégique gardant le défilé au confluent des rivières de la Têt et du Cady. Elle était le centre militaire, administratif et économique du Conflent. La ville est encore entourée par des fortifications médiévales et par les bastions du 12ème siècle conçus par Vauban, dont on peut parcourir le circuit. Elle possède deux rues principales, et la plupart des maisons datent des 13ème et 14ème siècles.

L'église Saint-Jacques fut construite au cours des 12ème et 13ème siècles, et se situe sur l'un des chemins de pèlerinage vers Saint Jacques de Compostelle. Les fonds baptismaux très profonds remontent à l'époque où les bébés catalans étaient baptisés par immersion totale.

Villefranche-de-Conflent:
ironwork shop sign
enseigne en fer forgé

Villefranche-de-Conflent:
mediaeval gateway into the town
porte principale médiévale

Villefranche-de-Conflent:
one of the two streets
une des deux rues

principal patron, Daniel de Monfreid,
was living close by at Vernet-les-Bains
and all Gauguin's canvasses from the
South Seas arrived by rail at
Villefranche station.

Villefranche, as the name suggests,
was one of the seventeen towns
granted a charter for free trade in the
Middle Ages. Its prosperity derived
from the dyeing and selling of cloth.
It had a separate Jewish quarter and
occupies a strategic position guarding
the pass where the Têt and the Cady
rivers meet. It was the military,
administrative and economic centre
of the Conflent. It is still surrounded
by its mediaeval walls and 17th
century bastions – designed by
Vauban – and you can walk their
circuit. There are two main streets

Les Mackintosh arrivèrent en ce lieu
à un moment historique. En surplomb
de la ville depuis le haut de la
montagne, Vauban avait fait
construire le Fort Libéria, position
d'artillerie qui dominait les trois
vallées. Ce fort est relié à la ville par
un escalier souterrain de 1000
marches – le plus long d'Europe.
On ne peut que plaindre les soldats,
qui après une permission à la ville,
devaient tenter d'être de retour à leur
caserne avant le couvre-feu ! Le Fort
fut une garnison militaire durant 350
ans, mais en 1925, la première année
où les Mackintosh le traversèrent,
l'armée y effectua sa dernière sortie et
le fort fut abandonné.

Le Petit Train Jaune emmena les
Mackintosh plus avant dans la vallée.
Il semble qu'ils se soient arrêtés à
Olette où ils résidèrent à l'hôtel de la
Fontaine, l'ancien relais de coche
juste avant la longue ascension vers
Mont-Louis. Des voitures à chevaux
circulaient encore dans les deux sens
avec des équipages de quatre
chevaux, mais le chemin de fer les
avait déjà presque entièrement
remplacées en 1910. L'hôtel était tenu
par un certain Monsieur Sickart, et
pendant ses beaux jours,
l'établissement était suffisamment
confortable pour que les Mackintosh
le recommandent à leurs amis.
Toutefois, peu de temps après leur
visite, M. Sickart prit sa retraite et
passa la main à une nièce. L'endroit
périclita rapidement; un ami qui avait
suivi les recommandations de
Mackintosh et s'y était arrêté au

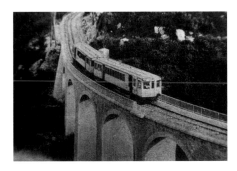

début de l'année 1927 s'en alla au bout d'une seule nuit : '*Les mouches étaient une véritable calamité, il y en avait dans le vin, dans la nourriture – partout…*'

Olette se situe sur la route principale en direction d'Andorre et le trafic y est intense. Peu d'étrangers s'y arrêtent, à moins d'avoir besoin d'effectuer quelque ultime achat avant d'atteindre un chalet près des stations de ski. C'est le genre d'endroit que l'on pourvait traverser sans rien remarquer en suivant la route qui, à l'entrée du village se transforme en une rue étroite bordée par des maisons lugubres, où les camions ont du mal à passer. Mais si vous vous arrêtez, vous découvrirez au-delà de la rue principale un village charmant. L'hôtel est redevenu ce qu'il était et le restaurant est bien

The Petit Train Jaune crossing the viaduct
Le Petit Train Jaune traversant le viaduc Séjourné

and most of the houses date from the 13th and 14th centuries.

The church of St Jacques was built in the 12th and 13th centuries. It is on one of the pilgrim routes to Compestella. The deep font dates from the time when Catalan babies were baptised by total immersion.

The Mackintoshes arrived here at a historic moment. Overlooking the town from the mountainside above, Vauban had built Fort Liberia as an artillery position which dominated the three valleys. It is linked to the town by an underground staircase of 1,000 steps – the longest in Europe. One has to pity the soldiers who, after a night out on the town, had to try and make it back to barracks before curfew! It was a military garrison for 350 years, but in 1925, the first year that the Mackintoshes passed through, the army marched out for the last time and the fort was abandoned.

The Petit Train Jaune took the Mackintoshes further up the valley. They seem to have stopped off at **Olette**, staying at the Hotel de la Fontaine, the old stage coach relay before the long ascent to Mont-Louis. Horse drawn carriers were still

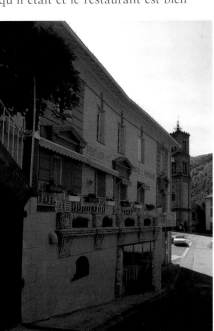

Olette:
l'Hôtel de la Fontaine

travelling up and down with teams of four horses, but essentially since 1910 the railway had taken over. The hotel was run by a Monsieur Sickart and, while it had had its hey day, it was comfortable enough for the Mackintoshes to recommend it to friends. Shortly after their visit however, Monsieur Sickart retired and passed it on to a niece. The place went rapidly downhill and a friend, who followed Mackintosh's recommendation and stayed there in early 1927, left after only one night. *'The flies were dreadful, in their wine, on their food – everywhere. . .'*

Olette is on the main road to Andorra and the traffic whizzes through. Not many strangers stop, unless they need some final shopping on their way to a chalet near the ski slopes. It is the sort of place you tend not to notice – just a narrow street with tall gloomy houses where lorries find it hard to pass. But if you do stop, away from the main road you will find an attractive village. The hotel has returned to form and the restaurant is well patronised. Life and people in the town are still essentially local. These are mountain men, farming poultry, goats, sheep and cattle, which come down to the valley for the winter and are herded back up to the higher pastures in the spring. Little has changed.

While they stayed here, the Mackintoshes made trips to some of the surrounding villages perched high above the valley. Life up there was hard and during the twentieth century

tenu. La vie et les habitants de cette ville ont un caractère essentiellement local : des montagnards faisant l'élevage de volailles, de chèvres, de moutons et de bovins qu'ils font descendre de la vallée avant l'hiver et qu'ils remonter vers les hauts pâturages au printemps. Peu de choses y ont changé.

Pendant leur séjour à Olette, les Mackintosh firent des excursions vers les villages alentours, haut perchés au dessus de la vallée. La vie y était rude et au cours du vingtième siècle, nombre d'entre eux furent réduits à l'état de villages fantômes habités seulement par quelques personnes âgées vivant parmi les ruines. Les hippies s'y installèrent dans les années 70 et ils occupent à présent légalement les lieux. D'autres suivirent leur exemple et achetèrent puis rénovèrent les bâtiments en ruine pour en faire des maisons de vacances, redonnant vie au village.

Mackintosh évoque dans ses écrits 'Les plus inaccessibles et les plus délicieuses petites églises… comme par exemple celles de Marians, Jujols, Canavels...'

De nos jours ces églises sont fermées, mais à **Canaveilles**, une religieuse vivant en ermite vous fera visiter les lieux. Les clefs des églises des villages environnants peuvent être obtenues sur demande à l'Office du Tourisme d'Olette. Non loin d'Olette se trouve le petit village d'**Evol**, qui fait à présent partie de la même commune. Avec ses maisons de pierres et ses toits d'ardoises, il a été

Evol

many were reduced almost to ghost villages, with only a few old people living amongst the ruins. Hippies arrived in the seventies and now have squatters' rights to the houses they occupied. They were followed by others who bought and renovated the derelict buildings as holiday homes – so life has returned.

Mackintosh wrote about: *'the more inaccessible and the most delicious small churches such as . . . Marians, Jujols, Canavels. . .'*

Nowadays the churches are kept locked but at **Canaveilles** there is a hermit nun who will show you around, and the keys can be obtained for those in other villages by arrangement with the tourist office in Olette. The little town of **Evol** is classé parmi les plus beaux villages de France. Ses fours à pain, encastrés dans les murs extérieurs des maisons et renflés comme d'énormes ruches, surplombent les rues étroites.

Au sommet de la colline dominant le village se trouvent les ruines d'un château médiéval, construit en 1260 – au temps des invasions Maures. Dans l'église de Saint-André nous pouvons admirer un remarquable retable médiéval dédié à Saint-Jean Baptiste datant de 1428, ainsi qu'une madone en bois de la même époque d'une merveilleuse simplicité.

A partir d'Olette, les Mackintosh poursuivirent leur route vers **Mont-Louis**. Ils voyagèrent en seconde classe et le trajet de Port-Vendres à Mont-Louis leur coûta en tout et pour tout 37 francs et 35 centimes. Mont-Louis allait devenir un de leurs lieux de villégiature favori, car ils y retournèrent en 1926. Après une montée raide au départ d'Olette, la pente s'adoucit en un haut plateau situé à près de 1600 mètres d'altitude.

Evol:
street with oven in the house wall
maison avec four

Jujols:
the church
l'église

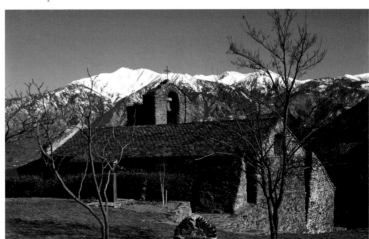

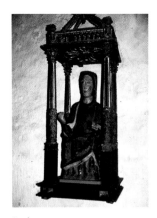

Evol:
wooden Madonna in church
madone en bois dans l'église

Mont-Louis:
ramparts and main gate
remparts et porte principale

within walking distance of Olette, and is now part of the same commune. With its stone houses and slate roofs it has been voted one of the most beautiful villages in France. Bread ovens built out of the walls of the houses bulge like huge wasps' nests, overhanging the narrow streets. On the hill above are the ruins of a mediaeval castle, built in 1260 – a time of Moorish invasion. In the church of St André there is a remarkable mediaeval reredos of St John the Baptist dating from 1428, and a wonderfully simple mediaeval wooden Madonna.

From Olette, the Mackintoshes continued on up to **Mont-Louis**. They travelled second class and the whole journey from Port-Vendres to Mont-Louis cost 37 francs and 35 cents (about £1 7 shillings). This was to become their favourite summer haunt and they came here again in 1926. After a steep climb up from Olette, the land levels out into a high plateau which is about 1,600 metres above sea level.

La Citadelle de Vauban est pratiquement telle qu'au jour où sa construction fut achevée – des remparts entourés de douves, massifs et bas afin d'éviter les tirs d'artillerie, disposés en un polygone de bastions entourant la petite ville. Au milieu se trouve l'église de la garnison, et huit rues s'étendent en un réseau rectangulaire. Les casernes sont encore occupées par l'armée et servent de base d'entraînement au combat en montagne, ce qui donne à l'endroit un aspect de ville militaire. La population civile n'est que d'environ 350 habitants. La cité fut construite aux alentours de 1680 pour protéger la Cerdagne de l'envahisseur espagnol, tâche impossible pour une seule garnison postée dans un secteur aussi vaste. Une partie des douves est maintenant occupée par des panneaux solaires. Construits en 1949, ce furent les premiers au monde.

Hors des murs, au sud de la ville, se trouvent quelques villas de standing en pierre. Elles étaient occupées durant l'été par des familles venant de

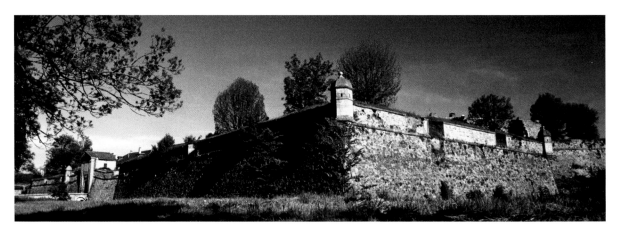

Vauban's citadel is more or less as it was when he built it – moated ramparts, massive and low to minimise an artillery attack, designed as a polygon of bastions enclosing the small town. In the middle is the garrison church and the eight streets run on a rectangular grid. The barracks are still occupied by the military as a mountain warfare training base for commandoes, and the place has the feel of an army town. The civilian population is only about three hundred and fifty people. It was built around 1680 to guard the Cerdagne against Spanish invasion: an impossible task for one garrison in so large an area. Part of the moat is now occupied by a solar oven. Built in 1949, it was the first in the world.

Outside the walls on the south side of the town are a few fashionable stone villas. These were occupied in the summer by families from the plain and one belonged to Haviland, who may well have mentioned the place to Mackintosh when he was in Amélie. He hosted a constant flow of

la plaine et l'une d'elles appartenait à Haviland, qui peut très bien avoir signalé l'endroit à Mackintosh lors de son séjour à Amélie. Il y hébergeait un flot continu d'artistes de passage et les Mackintosh ont sans aucun doute fait partie de sa 'coterie'.

Mont-Louis possédait trois principaux hôtels, l'Hôtel de France, maintenant réservé à l'armée, l'Hôtel du Jambon aujourd'hui appelé l'Hôtel de la Taverne, et l'Hôtel des Pyrénées, situé dans la rue principale, qui n'existe plus à présent en tant que tel. Ce dernier semblait être leur préféré. Il ouvrait en juillet et leur faisait un prix préférentiel de 30 francs par semaine avec une remise de 5 francs pour les longs séjours.

Mackintosh appelait ce lieu 'le pays des fées'. Au printemps, les fleurs de montagne tapissaient les prairies de couleurs, et il exécuta là de nombreux tableaux floraux. Cinq ont survécut – tous sont des études de fleurs coupées. Toutes les peintures de Mackintosh, qu'elles représentent des fleurs ou de paysages, sont des images statiques.

Mont-Louis:
Burty Haviland's house
maison de Burty Haviland

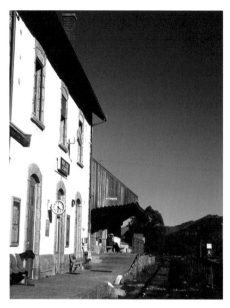

Mont-Louis:
Left: station
Right: Hôtel de la Taverne
Gauche : la gare
Droite : Hôtel de la Taverne

Mont-Louis:
main street (the Hotel Pyrénées
was at the far end on the right)
rue principale (l'Hotel Pyrénées
était au bout sur la droite)

visiting artists at Mont-Louis and the Mackintoshes would undoubtedly have been part of the coterie.

There were three main hotels: the Hotel de France, which is now an army hotel; the Hotel Jambon, now

On y décèle rarement le moindre indice de mouvement. En plus de ses études de fleurs, il effectua au moins neuf tableaux de paysages des environs de Mont-Louis. Il est possible qu'il ait dans un premier temps repéré deux de ses sujets depuis le jardin de Haviland, bien qu'il les ait en fait dessinés à partir d'endroits plus en retrait et éloignés de la route – *Mountain Landscape (26 & 27)*. Il existe une théorie affirmant l'existence d'une troisième aquarelle faite à partir du même endroit – formant ainsi une sorte de triptyque. Peut-être reste-t-elle encore à découvrir?

Juste à l'entrée de Mont-Louis par la route d'Olette se trouve une aire de repos avec un coin pique nique, en contrebas de laquelle se situe l'endroit à partir duquel Mackintosh peignit deux tableaux de **Fetges**, le premier autour de 1925, l'autre en 1926.

Left:
Pine Cones 1925
watercolour
aquarelle

Right:
Flower Study 1925
watercolour
aquarelle

called the Hotel Taverne; and the Hotel Pyrénées in the main street, which no longer exists as a hotel. This latter would seem to have been their favourite. It opened in July and charged them a preferential rate of 30 francs a week (124 francs = £1 i.e. approximately 5 shillings per week) which included a 5 franc discount for a long stay.

Mackintosh called it '*fairyland*.' In the spring wild mountain flowers carpeted the meadows in colour and he did a number of flower paintings here. Five survive – all studies of picked flowers. All Mackintosh's paintings – be they flowers or landscapes – are frozen images. Rarely is there any hint of movement. In addition he completed at least nine landscapes around Mont-Louis. He may first have identified two of his subjects from Haviland's garden,

Ce village est à environ un kilomètre en dessous de Mont-Louis. Si l'on compare les *Slate Roofs (25)* 'à *Fetges (24)*, on voit qu'ils ont tous deux été exécutés depuis un point de vue similaire, mais le premier plan est totalement différent de ce qu'il est en réalité, car le terrain est bien trop escarpé pour avoir pu être aménagé en terrasses de la façon dont Mackintosh le dépeint. Bien qu'il y ait à présent quelques maisons supplémentaires, le village n'a pas beaucoup changé par rapport au tableau, mais le gros rocher représenté au dessous de la route est à présent masqué par un arbre. Mackintosh considère 'Fetges', qu'il peignit durant l'été 1926, comme l'une de ses meilleures œuvres. Comparée aux travaux précédents, la technique est plus fine et plus rigoureuse, le coup de crayon plus discipliné, avec des

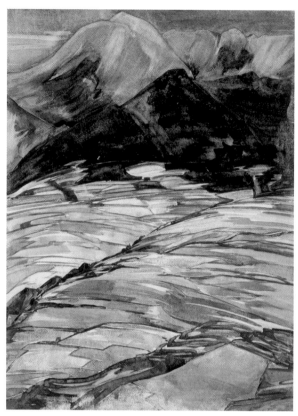

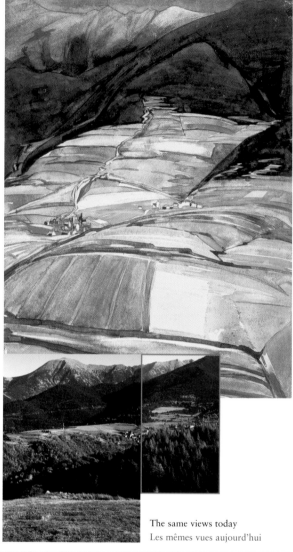

Left: Mont-Louis – *Mountain Landscape* 1925–26
watercolour
aquarelle

Top right: *Village in the Mountains* 1925–26
watercolour
aquarelle

Bottom: The whole panorama – was there a third painting?
En bas : Panorama large – est ce qu'il y avait un troisième tableau?

The same views today
Les mêmes vues aujourd'hui

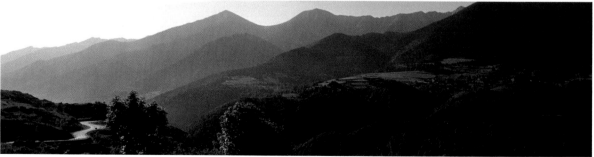

MONSIEUR MACKINTOSH

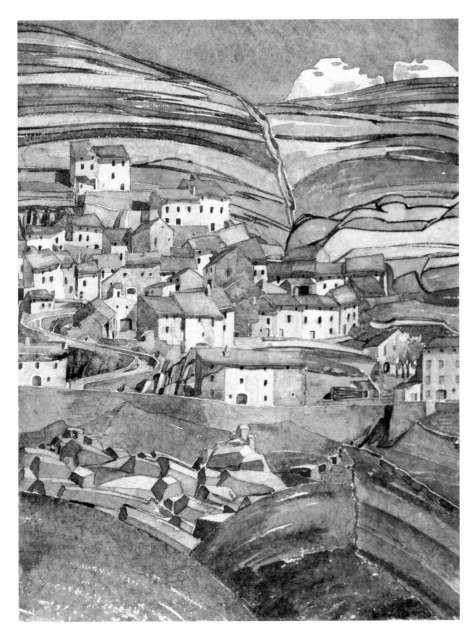

Slate Roofs 1925
watercolour
aquarelle

although he actually drew them from a discreet distance further along the roadside – *Mountain Landscape (26 & 27)*. There is a theory that a third watercolour from the same position

lavis précis de couleurs pures et dépouillées, et des contrastes aigus d'ombres et de lumières.

Pour *The Boulders (23)*, il s'installa plus près. Il existe un petit sentier qui

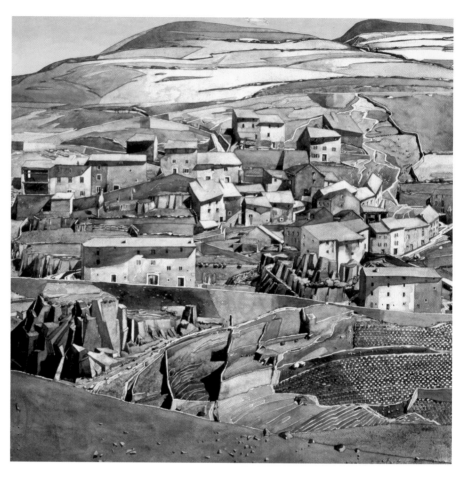

Fetges 1926
watercolour
aquarelle

might also exist, making a sort of triptych. Is it still to be discovered?

As you enter Mont-Louis by the road from Olette there is an *aire* (a lay-by) with a picnic spot. It was just below here that Mackintosh painted two pictures of **Fetges**, one probably in 1925 and the other in 1926. The village is about a kilometre below Mont-Louis. If you compare *Slate Roofs (25)* with **Fetges (24)**, they are both drawn from a similar viewpoint but the foreground is completely different. The actual

part de la route principale pour aboutir à une cabane au pied du ravin et c'est de là, en contrebas de la route, qu'il peignit les maisons et le village occupant l'arrière-plan du tableau. Mais là encore, nous nous trouvons face à une œuvre composite. Vous pouvez également voir les 'rochers' que Mackintosh a peint au premier plan, mais à nouveau leur positionnement dans le tableau est tronqué.

Son autre tableau de Fetges est *Mountain Village (22)*. En descendant

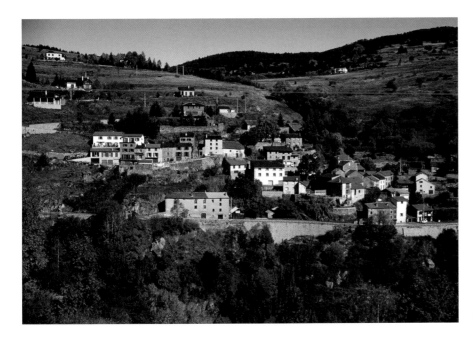

Fetges

foreground is far too precipitous to have ever been terraced in the way he depicts it. Although there are a few more houses now, the village has not changed much from the painting but the big rock featured below the road is now obscured by a tree. Mackintosh thought *Fetges*, which he painted in the summer of 1926, to be one of his best works. Compared with the earlier work, the technique is sharper and tighter, with disciplined draughtsmanship, precisely controlled washes of pure, barely modulated colour and sharp contrasts of light and shade.

For *The Boulders (23)*, he went closer. There is small track which leads down from the main road to a cabin at the bottom of the ravine, and it was from down here, below the road, that he painted the houses

la route principale depuis Mont-Louis, juste après le pont, on arrive à un unique sentier qui monte sur la gauche et fournit l'accès principal aux habitations; de toute évidence, Mackintosh s'installa sur le versant de la montagne au dessus du second virage à droite.

Fetges et les paysages de montagnes étaient tous très proches de l'hôtel et facilement accessibles à pied, ce qui n'est pas le cas pour les trois tableaux de **La Llagonne**. Pour l'atteindre il fallait envisager un voyage en autocar, puis un séjour de quelques nuits à l'ancien relais de coche, devenu à présent l'hôtel Corrieu.

La vue intitulée *The Church of La Llagonne (29)*, que l'on a à partir du côté sud du village près du cimetière, est aujourd'hui facilement reconnaissable. Il y a à présent une

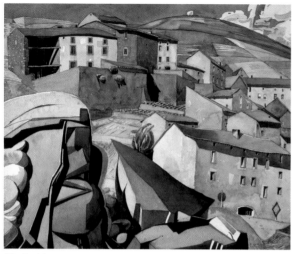

The Boulders 1925–26
watercolour
aquarelle

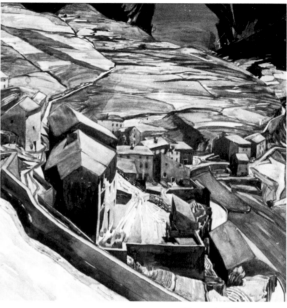

Mountain Village 1925–26
watercolour
aquarelle

Viewpoint for *Mountain Village*

Poste d'observation pour *Mountain Village*

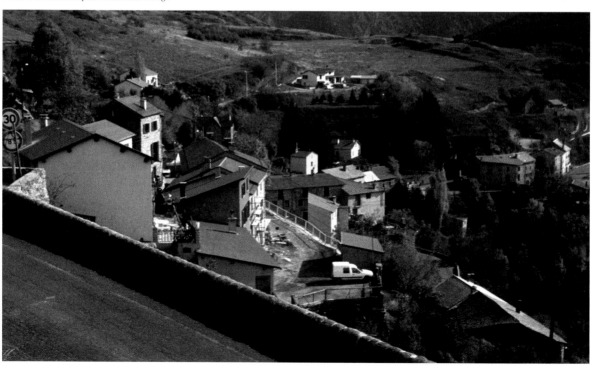

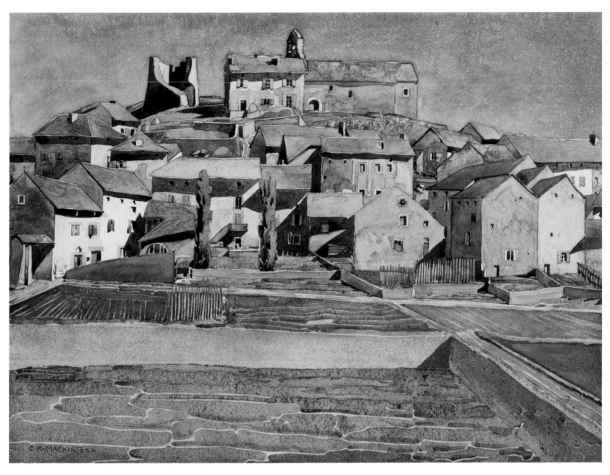

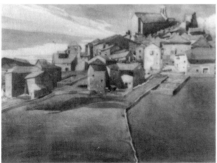

and the village which provide the background to the painting. But again this is a composite picture. You can also find the 'boulders' he has painted

maison moderne au premier plan, mais le carré de pommes de terre est toujours un carré de pommes de terre. *The Poor Man's Village (30)* est visible à partir du côté nord, dans un champ que l'on distingue depuis la salle à manger de l'hôtel.

The Village of La Llagonne (28) fut réalisé depuis le voisinage de l'église, en haut du village, et semble plus récent que les deux autres. Une fois de plus, Mackintosh a utilisé une perspective composite, introduisant des rochers qui en réalité

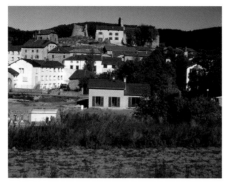

La Llagonne

in the foreground but, once again, he has cheated them into position.

His other painting of Fetges was *Mountain Village (22)*. Descending the main road from Mont-Louis, just after the bridge, there is a single track road going up to the left which provides the main access to the houses. Mackintosh obviously sat in the hillside above the second turning to the right.

Fetges and the mountain landscapes were within easy walking distance of the hotel, but there are also three paintings of **La Llagonne**. These would have meant a bus ride and staying a few days at all the old coaching relay – now Hotel Corrieu.

The view entitled *The Church of La Llagonne (29)* is from the south side of the village, near the cemetery, and is easily recognisable today. Now there is a modern house in the foreground but the potato patch is still a potato patch. *The Poor Man's Village (30)* is from the north side, in a field which can be seen from the hotel dining room.

The Village of La Llagonne (28) was painted from the top of the village, beside the church. This seems

se trouvent hors de l'image, sur la gauche. Au moment où s'écrivent ces quelques lignes, la petite charrette est encore là, bien qu'elle soit reléguée dans un coin de la cour. Les toits, les rochers et les ombres mêlent formes naturelles et artificielles pour former un paysage composé de manière architecturale.

A partir de Mont-Louis, les Mackintosh voyagèrent vers l'extrême ouest des Pyrénées, probablement en juillet-août, traversant la frontière pour se rendre dans le Pays Basque espagnol. Nous avons encore les notes de Margaret planifiant leur itinéraire, tirées d'un ouvrage intitulé *Hill Towns of the Pyrenees* qui fut publié il y a quelques années par un écrivain anglais. Le train les emmena jusqu'à Font Romeu, puis ils poursuivirent vers l'ouest, suivant une route en zigzags le long de la frontière espagnole.

Ils s'aventurèrent dans l'enclave espagnole de Llivia, qui doit selon toute apparence sa nationalité à une omission dans les négociations du Traité des Pyrénées (1659) – du moins les livres d'histoire français parlent-ils

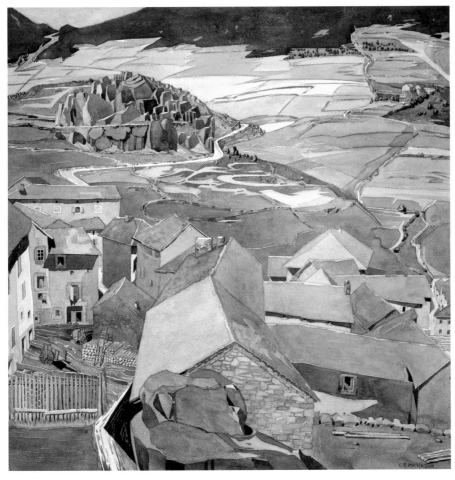

The Village of La Llagonne
watercolour
aquarelle

to be later than the other two.
Again he has made a composite,
moving in the rocks which in reality
are out of picture to the left. At the
time of writing, the small cart in the
yard is still there but is now stashed
away in a corner. The roofs, the rocks
and the shadows combine natural
with man-made shapes in an
architecturally designed landscape.

 From Mont-Louis the
Mackintoshes made a trip to the
western end of the Pyrenees and over

d'omission ; les historiens espagnols,
quant à eux, déclarent que cela
n'avait rien d'une erreur. Le traité
cédait tous les villages de cette

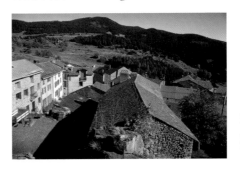

CRM's vantage point for
The Village of La Llagonne
Poste d'observation pour
The Village of La Llagonne

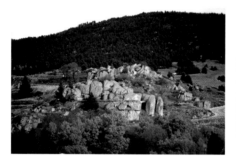

the border into the Spanish Basque country, probably in July/August. The notes which Margaret made in planning their itinerary survive, taken from a book entitled *Hill Towns of the Pyrenees*, published a few years earlier by a British writer. The train took them as far as Font Romeau, then they zigzagged their way westwards along the Spanish frontier.

They ventured into the Spanish enclave of Livia – Spanish apparently through an oversight in the negotiations for the Treaty of the Pyrenees. Or at least French history books call it an oversight. The Spanish histories claim it was deliberate. The Treaty ceded all the villages of this region to France but subsequently the Spanish pointed out that Livia, which up to then had been the regional capital, was not a 'village' but a 'town' and indeed had been a 'town' since Roman times. So as a 'town' and not a 'village' it remained part of Spain, even though it was surrounded on all sides by France.

The fifteenth century church has a curious nail-reinforced door and a carved stone floor. Mackintosh was

région à la France, mais par la suite les Espagnols signalèrent que Llivia, jusqu'à alors la capitale de cette région, n'était pas un village mais une ville et qu'il en était ainsi depuis l'époque romaine. En tant que 'ville' et non 'village', elle demeura donc partie intégrante de l'Espagne, bien qu'elle fut enclavée par la France.

L'église du xvème siècle présente une curieuse porte cloutée et un sol de pierres de taille. Mackintosh fut particulièrement frappé par la beauté de l'autel doré à l'or fin, arborant les scènes de la nativité délicatement ciselées et peintes, tandis que Margaret mentionne les *'bannières de soie'* et les *'madones'*.

Ils se rendirent ensuite à Foix en passant par Tarascon, avec ses anciennes fortifications, son château médiéval et ses maisons pittoresques. De là ils poursuivirent jusqu'au cirque de Gavarnie, l'un des sites naturels les plus remarquables d'Europe, sculpté par la glaciation en un demi-cercle quasi parfait d'où s'écoule une immense cascade tombant à la verticale depuis 1400m

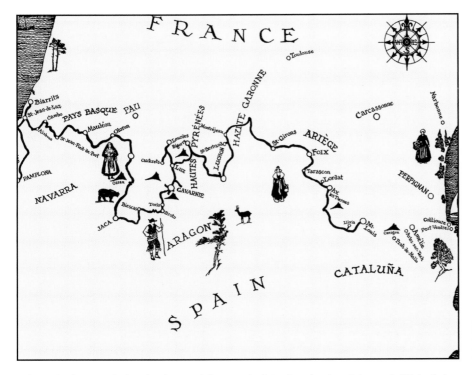

particularly struck by the beautiful
gilded alterpiece with its delicately
carved and painted scenes from the
nativity, while Margaret writes of
'*silken banners*' and '*Madonnas.*'

They then travelled down to Foix,
passing through Tarascon, with its
ancient walls, mediaeval chateau and
quaint houses. From here they
continued on to the Cirque de
Gavarnie, one of Europe's most
stupendous natural wonders,
sculptured by glaciation into an
almost perfect semircircle with a
huge waterfall cascading vertically
down the full 1,400 metre drop.
Trapped with his army in this enclave,
Roland, the son of Charlemagne,
fought his last battle against the
Moors and it is said his sword lies

d'altitude. Ils s'arrêtèrent à l'hôtel des
Voyageurs, un établissement tenu par
la même famille depuis 1740, et
louèrent probablement des mules afin
de parcourir les 8 kilomètres les
séparant du glacier. Il faut presque
une heure à pied pour atteindre les
limites du cirque – une belle région de
forêts et de torrents. C'était l'une des
routes secondaires du pèlerinage de
Compostelle, dont les pèlerins
faisaient l'ascension pour franchir le
col et aboutir en Espagne.

De là ils rebroussèrent chemin et
passèrent en Aragon pour séjourner
à Torla. De nouveau en France, ils
se rendirent à Mauléon, célèbre
pour ses espadrilles. Ils y
séjournèrent à l'hôtel Bidegain, rue
de Navarre.

buried somewhere in the ice. They stayed at the Hotel des Voyageurs, which has been run by the same family since 1740, and probably rented mules to travel the eight kilometres uphill to visit the glacier. It takes about another hour on foot to enter the confines of the cirque – a beautiful area of streams and forest. This was one of the minor pilgrim routes to Compestella, where pilgrims climbed up to the pass and crossed into Spain.

From here they retraced their steps to cross the border into Aragon and stay at Torla. Then back to France to reach Mauléon, famous for its *espadrilles*. Here they stayed in the Hotel Bidegain in the rue de Navarre. Margaret writes that the courtyard was a scene from Chanticleer. She tells of the old rose coloured water jugs glistening in the sunlight and of the dining room with an open kitchen at one end from where they looked out on to the Château d'Andurain de Maytie.

They then took the bus to Saint-Jean-Pied-de-Port, '*a charming watering place for a quiet life,*' on the way passing through Cambo-les-bains '*where Rostand had his villa and Sarah Bernhardt never occupied hers.*'

They bought second class train tickets to St Sebastian. It was a '*horrible*' journey with a '*horrid*' customs post at the border, but looking out of the window they noted that Fuenterrabia and the land-locked harbour of Pasajes '*looked interesting.*'

San Sebastian '*the summer capital*

La cour de l'hôtel rappelait à Margaret le décor *Chantecler*, la pièce de théâtre d'Edmond Rostand. Elle évoque dans ses écrits les carafes de couleur vieux rose scintillant au soleil, ainsi que la salle à manger, dont l'une des extrémités était occupée par une cuisine ouverte d'où ils pouvaient voir le château d'Andurain de Maytie.

Ils prirent ensuite le bus pour Saint-Jean-Pied-de-Port, '*une charmante ville d'eaux où la vie est paisible*', croisant sur leur chemin une autre ville thermale, Cambo-les-Bains, '*où se trouve la villa d'Edmond Rostand, et où Sarah Bernhardt n'occupa jamais la sienne*'.

Ils prirent le train en seconde classe pour San Sébastian. Ce fut un voyage '*épouvantable*' avec un '*horrible*' poste de douane à la frontière, mais en regardant par la fenêtre ils remarquèrent que Fuenterrabia et le port enclavé de Pasajes '*semblaient intéressants*'.

San Sébastian, '*la capitale d'été de l'Espagne avec ses 50 000 habitants, était très moderne, à l'exception du vieux port de pêche car [la ville] fut détruite par les britanniques durant la guerre d'Espagne*'

Pour finir, ils prirent le bus pour se rendre à Pampelune '*en passant par le cœur du Pays Basque espagnol et la pittoresque ville perchée de Sarasa*'. Celle-ci constitue le cadre du premier roman d'Ernest Hemingway, *Le Soleil se Lève Aussi*, dont le succès attira sur la ville l'attention du monde entier. Peut-être l'écrivain et les

of Spain with 50,000 inhabitants was very modern except for the old harbour of fishing boats for San Sebastian was destroyed by the British during the Peninsula War.'

Finally they took the bus to Pamplona 'through the heart of the Spanish Basque country, passing the picturesque perched town of Sarasa.' This was the setting of Ernest Hemingway's first novel *Fiesta: The Sun Also Rises* and perhaps they were here at the same time. Its success brought the city to world attention.

Margaret notes that in July Pamplona was the 'scene of a hilarious festival known as The Parade of the Giants [Moors].' They visited the Cathedral, with its fine Gothic nave, and were particularly struck by the beautiful carved tombs of Charles IV of Navarre and his queen.

Finally they seem to have ended their trip in Biarritz: 'resort of English in winter, French and Spaniards in August / September.'

Returning by train, they would have travelled via Toulouse to Montpellier, and it was probably then that they stayed a few weeks with Professor Patrick Geddes. Patrick Geddes, the Scottish scientist, sociologist, town planner and philosopher, founded the Scots College at Montpellier University in the year that the Mackintoshes arrived in Collioure. They had been close friends in London. Geddes admired Mackintosh as an architect,

Mackintosh s'y trouvèrent-ils au même moment?

Margaret écrit dans ses notes qu'en juillet Pampelune devenait *'le théâtre d'un festival hilarant, appelé 'La parade des Géants'.'* Ils visitèrent la cathédrale et sa jolie nef gothique, et furent particulièrement frappés par les belles tombes sculptées de Charles IV de Navarre et de sa reine.

Il semble qu'ils aient achevé leur voyage à Biarritz, *'lieu de séjour des Britanniques en hiver, des français et des espagnols en août-septembre'.*

De retour en train, ils voyagèrent probablement via Toulouse en direction de Montpellier, et c'est sans doute à cette occasion qu'ils demeurèrent plusieurs semaines en compagnie du professeur Patrick Geddes. Ce scientifique, sociologue, urbaniste et philosophe écossais fonda le Collège Ecossais à l'Université de Montpellier l'année où les Mackintosh arrivèrent à Collioure. Ils étaient déjà des amis intimes à

and during the war had commissioned some architectural designs. But they were never realised.

There were also journeys further afield. In 1926 they visited Italy, where they stayed in Porto Fino on the Gulf of Genoa and visited Florence. Mackintosh had first toured Italy thirty five years earlier as a student on a Travelling Studentship, making architectural sketches and drawings. But his taste was always for the vernacular and the Gothic rather than the great set-pieces of the Renaissance and he commented that: '*I found Florence just as artificial in a stupid way as I did. . . when I went as a small lad.*'

Londres. Geddes admirait l'architecte Mackintosh, et pendant la guerre il lui avait commandé plusieurs projets, qui malheureusement ne furent jamais réalisés.

Ils firent également quelques voyages dans des régions plus éloignées : en 1926, ils visitèrent l'Italie et séjournèrent à Porto-Fino dans le golfe de Gênes, ainsi qu'à Florence. Trente cinq ans plus tôt, Mackintosh avait effectué un premier voyage en Italie en tant qu'étudiant boursier, pour réaliser des dessins et des croquis de l'architecture italienne. Mais il était toujours plus attiré par le vernaculaire et le gothique que par les chefs-d'œuvre de la Renaissance, et il fit l'observation suivante : *'J'ai trouvé Florence tout aussi bêtement artificielle que lorsque j'y suis allé quand j'étais gosse'.*

Port-Vendres 1925–27

For the winter of 1925, the Mackintoshes settled on the coast in Port-Vendres. It had separated from Collioure a hundred years earlier and become an independent municipality. In 1925 the population was around 3,500 – about half of what it is today – with about a third of the number of houses. It was a busy place with a lot of people passing through. The Mackintoshes has certainly visited it when they were staying in Collioure the previous summer, and perhaps in London, as they boarded the train for their return to France, they noticed a poster for the Paris-Orleans and Midi Railways advertising 'Algeria via Port-Vendres by the shortest sea-route.'

Port-Vendres 1925–27

Durant l'hiver 1925, les Mackintosh s'installèrent à Port-Vendres, sur la côte. Cette ville s'était séparée de Collioure une centaine d'années plus tôt et était devenue une municipalité indépendante. En 1925, la population avoisinait les 3500 habitants – à peu près la moitié de celle d'aujourd'hui – pour seulement un tiers des maisons actuelles. C'était une ville active et un important lieu de passage. Les Mackintosh l'avaient sans doute visitée alors qu'ils résidaient à Collioure l'été précédent, et peut-être ont-ils remarqué à Londres, au moment de prendre le train pour retourner en France, une affiche du Paris-Orléans et des Chemins de Fer du Midi annonçant : *l'Algérie via Port-*

Port-Vendres

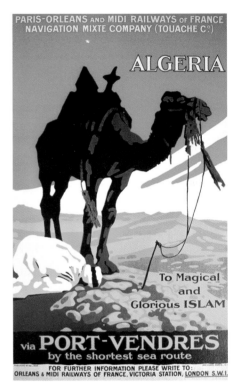

Steamer poster displayed at
Victoria Station
Affiche du paquebot à Londres

The ferry service operating to
French North Africa was the shortest
crossing and avoided the turbulent
passage across the Golfe de Lyons
which the other services from
Marseilles and Sète had to negotiate.
The ships were advertised as the
fastest and best appointed in the
Mediterranean and carried about
100,000 people every year. Three ships
sailed twice a week to Alger and to
Oran and the crossing took 22 hours
to the former and 30 hours to the
latter – a third less than from the
other French ports.

The boat train deposited them on
the Quai Joly, alongside the passenger
terminal (completely demolished by
the Germans during the war and now
the Parking du Port). A short distance
away on the north side, on the Quai
Forgas, the Hotel du Commerce was
the hotel. For the rest of their two and
a half years, this was the
Mackintoshes' base. For bed,
breakfast, lunch and dinner – including
wine and their two rooms – it cost
them eight shillings a day. In her

Port-Vendres:
the Hotel du Commerce is in line
with the bows of the steamer
*l'Hôtel du Commerce à côté de la
proue d'un bateau*

*Vendres – La route maritime la
plus courte'.*

La Compagnie de Navigation
Mixte offrait la plus courte traversée
vers l'Afrique du Nord française et
évitait le passage délicat du Golfe du
Lion que les lignes de Marseille et de
Sète devaient négocier. Les bateaux
étaient présentés comme étant les plus
rapides et les mieux adaptés à la
navigation en Mer Méditerranée, et
transportaient environ 100 000
passagers par an. Trois bateaux
partaient deux fois par semaine pour
Alger et Oran, la traversée vers
chacune des villes durant
respectivement 22 heures et 30 heures
– un tiers de moins qu'à partir des
autres ports français.

MONSIEUR MACKINTOSH

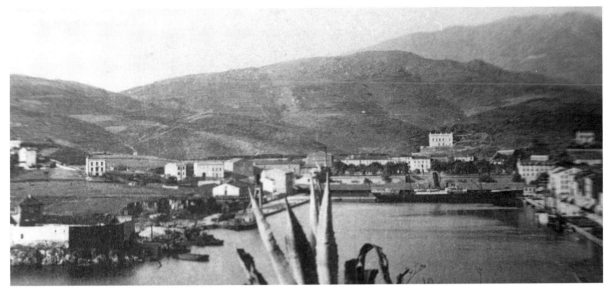

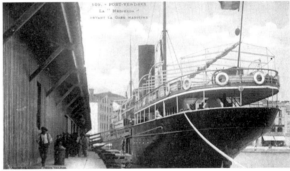

Top: With steamer alongise the passenger terminal
Centre left: Quai Joli – prior to departure
Centre right: Steamer alongisde the passenger terminal
Bottom left: Two steamers at the quay
Bottom right: Casting off

Au dessus : Avec paquebot au terminal des passagers
Au centre à gauche : Vers l'heure du départ
Au centre à droite : Paquebot le long du terminal des passagers
Au dessous à gauche : Deux paquebots le long des quais
Au dessous à droite : Départ du paquebot

Port-Vendres:
the end of the terminal building
on the left with trains and cars on
the Quai des Douanes

Port-Vendres:
wagons et voitures sur le Quai des
Douanes avec un bout du terminal
des passagers à gauche

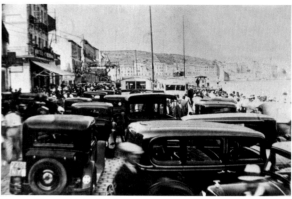

Ferry traffic outside the hotel
Bouchon en face de l'hôtel

Arrival time on Quai Joli
Quai Joli vers l'heure d'arrivée
des bateaux

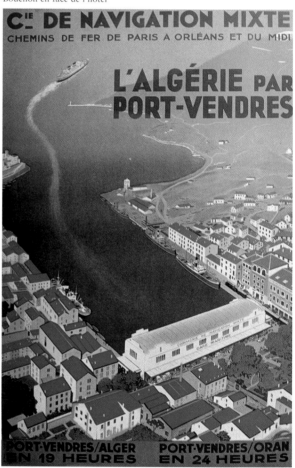

Steamship poster
Affiche du paquebot

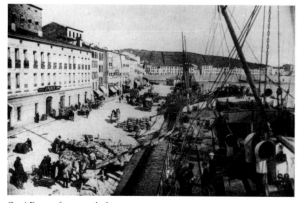

Quai Forgas from on deck
Quai Forgas vu du pont

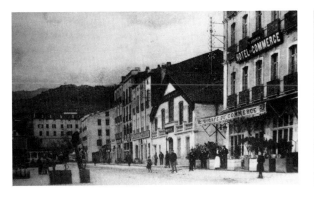

weakened state Margaret needed the service of a hotel, rather than renting rooms as they had in Collioure.

Collioure was only about a thirty minute walk along the old Route Impériale (the present road was built just after the Mackintoshes left) so they were within easy reach of company when they felt like it. While they found Ihlee and Hereford entertaining and enjoyed their friendship, they may have felt that close proximity was too demanding. Toshie needed tranquillity while Ihlee (or Ely as Mackintosh called him) and Hereford undoubtedly liked to live it up:

'Ely had gone to Perpignan with some of his Collioure friends and after a carouse was coming back about four o'clock in the morning when he ran into the back of a great cart laden with strawberries. Well he broke his mudguard and scraped the paint off one side of his car and was with his friends buried in strawberries that were knocked off the cart. He had to compensate the driver for the loss and now he has had to take the car to be repaired and to get all the

Le train-paquebot les déposa au Quai Joly, près du terminal des passagers, qui fut totalement détruit par les Allemands pendant la guerre et est devenu le parking du port. Sur le quai Forgas, non loin au nord, se trouvait l'Hôtel du Commerce qui durant les trois années et demi de leur séjour devint L'hôtel des Mackintosh, leur point de chute incontournable. La nuit, le petit déjeuner, le déjeuner et le dîner, vin compris, leur coûtaient pour deux chambres huit shillings par jour ; l'état de faiblesse de Margaret rendait nécessaires les services d'un hôtel, et c'est pourquoi il ne logèrent pas en chambre d'hôte comme à Collioure.

Collioure n'était qu'à trente minutes de marche de Port-Vendres en longeant l'ancienne Route Impériale (laquelle fut construite juste après le départ des Mackintosh), ils restaient donc à portée de leurs amis quand il leur prenait l'envie de voir du monde. S'ils recevaient avec plaisir Ilhee et Hereford et appréciaient leur compagnie, il est néanmoins possible qu'ils aient trouvé cette proximité immédiate trop encombrante.

L'Hôtel du Commerce

crushed strawberries picked out of every corner of the car. The steering gear and all the machinery was grinding the strawberries into pulp all the way back to Collioure...'

Ihlee and Hereford often motored over and from time to time the Mackintoshes walked over to Collioure to join them for a drink and a meal, to listen to music on Hereford's gramophone, and to collect some old English language newspapers or borrow a book.

Their landlady, whom they referred to as 'Madame,' also cooked their meals and they generally ate with her, but she had her standards and there were times when the Englishmen's excesses with women and drink led to their temporary expulsion. Sometimes Mackintosh was called upon to pour oil on troubled waters and effect a reconciliation.

The Hotel du Commerce was run as a family hotel by Monsieur Dejean and his wife. In the family there was

View from Port-Vendres of Collioure at sunset

Collioure vue de Port-Vendres au coucher du soleil

Toshie avait besoin de tranquillité alors qu'Ilhee (ou Ely, ainsi que le nommait Mackintosh) et Hereford aimaient indubitablement faire la fête :

'Ely était allé à Perpignan avec quelques amis de Collioure et sur le chemin du retour après une beuverie prolongée jusqu'à quatre heures du matin, il emboutit l'arrière d'une grande charrette chargée de fraises. Il brisa son pare-chocs et érafla la peinture sur tout un côté de l'auto ; lui et ses amis furent ensevelis sous les fraises déversées par la charrette. Il a été obligé de dédommager le conducteur pour les dégâts et à présent il a dû emmener la voiture au garage pour la faire réparer et faire enlever toutes les fraises écrasées aux quatre coins du véhicule. La boîte de

Port-Vendres:
the port from the site of the
old passenger terminal
le port vu depuis l'ancien
terminal des passagers

also Granny and Monsieur Dejean's son-in-law and daughter, Monsieur and Madame Marty. Kim, the waiter, tried to learn the English names for the food he served in the dining room. The housekeeper, Rosina, helped by a maid, looked after the guests' needs upstairs and in the kitchen, the cook produced excellent meals twice a day – except when there was one of the periodic rows, which could be heard all over the dining room and usually ended in gastronomic disaster, with Monsieur Dejean in such a filthy temper that no one dared complain. In a very short time the Mackintoshes were accepted as part of the establishment

direction et l'ensemble de la mécanique avaient réduit les fraises en bouillie durant tout le trajet jusqu'à Collioure...'.

Ilhee et Hereford passaient régulièrement en voiture, et de temps en temps les Mackintosh marchaient à leur rencontre pour se joindre à eux autour d'un verre ou d'un repas, pour écouter de la musique sur le gramophone de Hereford ou même pour récupérer quelque vieux journal anglais ou leur emprunter un livre.

Leur logeuse, qu'ils désignaient sous le nom de 'Madame', préparait également leurs repas, et la plupart du temps ils mangeaient en sa compagnie ; mais elle avait ses

Port-Vendres:
the port and the rue du
Soleil from the south
le port et la rue du Soleil
vue du sud

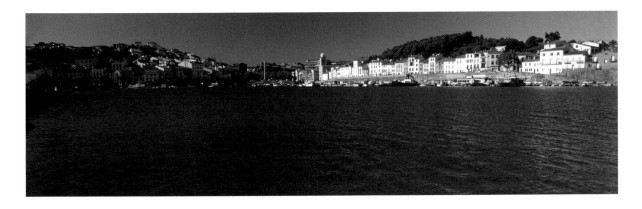

and treated with that combination of respect and familiarity which French hoteliers reserve for their regular clients.

There was a steady flow of guests. Weekdays tended to be quiet but weekends were usually busy. This provided an ongoing soap opera as the new arrivals were observed, assessed and occasionally befriended. Quite a number of English-speakers passed through and there were regular commercial travellers like the Cork Man from Spain and the Cinema Man who came to present a film show.

Of course there were the occasional scandals – the middle aged Frenchman with a young 'Dutch doll' who stayed over a three to four month period and ran up credit which he was unable to pay. And in

principes, et il y eut des fois où les excès des deux anglais avec les femmes et la boisson la conduisirent à les expulser temporairement. Ils en appelaient parfois à Mackintosh afin d'aplanir le terrain et procéder aux réconciliations.

L'hôtel du Commerce était régi en pension de famille par monsieur Dejean et sa femme. Y travaillaient également la grand-mère, la fille de Monsieur Dejean ainsi que son beau-fils, Madame et Monsieur Marty. Kim, le serveur, essayait d'apprendre les noms anglais des plats qu'il servait dans la salle de restaurant. Rosine, la gouvernante, aidée par une femme de chambre, s'occupait des étages et pourvoyait aux besoins des occupants, et en cuisine, le chef confectionnait d'excellents plats deux fois par jour –

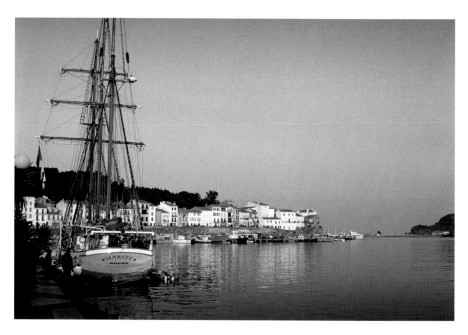

Port-Vendres: la rue du Soleil

Port-Vendres folklore there is a story that one night Mackintosh was wakened by a woman screaming in a room next door. When he went to investigate, he found she was giving birth to an illegitimate baby.

excepté lors de disputes périodiques qui retentissaient jusque dans la salle et se terminaient immanquablement en désastres gastronomiques, plongeant monsieur Dejean dans une humeur si massacrante que nul

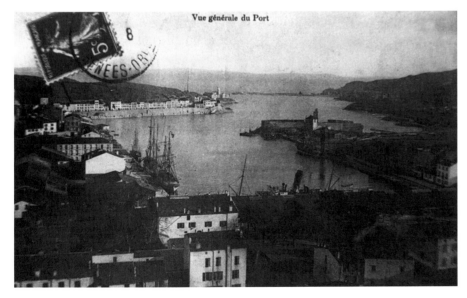

Vue générale du Port

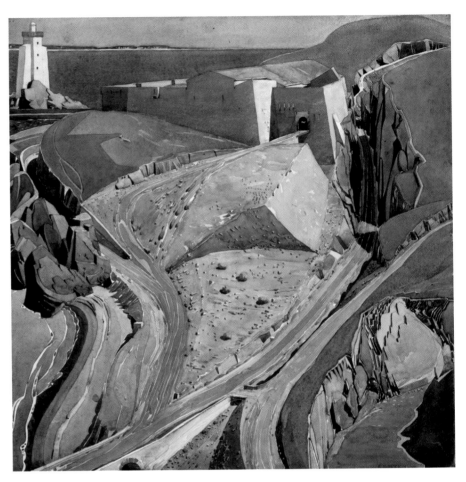

The Fort 1925–26
watercolour
aquarelle

with no relationship to the fauves or impressionists or even the cubists or anything else that was going on around him. He admired in particular the work of Klimt, a Vienna Secessionist. He was surrounded by many leading artists who worked in or passed through the area but essentially he worked outside the influence of other painters, and valued his isolation. *'I am not going to be drawn out of my charming seclusion,'* Mackintosh wrote in 1927. In his painting he was just as he had been when he was

fauvisme ou l'impressionnisme, ni même avec le cubisme ou quelqu'autre phénomène extérieur que ce soit. Il admirait tout particulièrement le travail de Klimt, un sécessionniste viennois. Mackintosh était entouré de nombreux artistes reconnus, en activité dans la région ou simplement de passage, mais il travaillait essentiellement en-dehors de leur influence, et chérissait son isolement. *'Je ne suis pas près de me faire arracher à ma plaisante réclusion',*

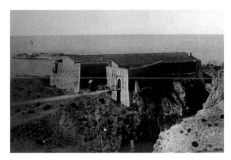

Fort Mailly:
then and now
d'antan et aujourd'hui

as an architect – a loner.
He developed a highly individual
style of architectural painting,
drawing heavily on his skill as a
draughtsman. His subjects are
compositions of planes, layers and
surfaces which he rearranged when
necessary to improve on nature.

Distinct areas are first worked out
in pencil and then worked up with
washes of colour. Although he had a
photographic memory, he always
worked *in situ*, transforming and
recomposing what he saw. He was
fascinated by mass and form, and by
the organic structures of geology and
botany, which become frozen. They are
static and timeless. There is no element
of movement, no life – human or

écrivit-il en 1927. Peintre, il
demeurait le même que lorsqu'il était
architecte – un solitaire. Il développa
un style de peinture architecturale
extrêmement personnel, s'appuyant
fortement sur ses compétences de
graphiste. Ses sujets sont des
compositions de plans, de strates et
de surfaces, réarrangés si nécessaire
afin de retravailler les éléments
naturels en les améliorant.

Des surfaces distinctes sont dans
un premier temps esquissées au
pinceau puis travaillées à l'aquarelle.
Bien que possédant une mémoire
photographique, il travaillait toujours
in situ, transformant et recomposant
ce qu'il voyait. Il était fasciné par les
volumes et les formes, par les
structures organiques des formes
géologiques et botaniques se figeant
sur la toile, statiques et intemporelles.
Il n'y a ni mouvement, ni vie –
humaine ou animale – ce qui parfois
peut créer une impression de
surréalisme clinique.

Alors que la carrière de
Mackintosh touchait à sa fin, un

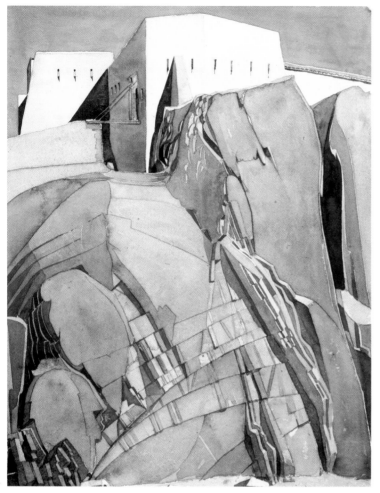

Fort Mailly 1927
watercolour
aquarelle

jeune peintre espagnol émergeait à quelques kilomètres au sud de la côte ; son nom était Salvador Dali. Lui aussi était un solitaire, vivant quelque peu à l'écart des autres artistes ; et il développait également un style à nul autre semblable. Il admirait Mackintosh, dont il disait qu'il était meilleur peintre que Cézanne. Dali fut inspiré par les rochers du Cap Creus, Mackintosh par ceux de Port-Vendres... et si on les compare, il semble qu'ils aient quelque chose en commun.

Ainsi que Roger Billcliffe en fit le commentaire : *'Ces aquarelles constituent des œuvres originales et 'à part' au sein de la peinture britannique, et même de la peinture européenne des années vingt'.*

Les sujets de Mackintosh ne sont pas des compositions attirant l'œil du photographe ; au moment de la journée qu'il choisissait pour leur exécution, la lumière naturelle était souvent plate et inintéressante. Et pourtant, comme l'écrit Pamela Robertson, *'loin de la représentation d'une réalité banale, Mackintosh créait des motifs à l'aide d'ombres, de rochers, de terrasses, de champs et de reflets qui transformaient le sujet sans sacrifier son identité'.* Ceci est la clé de son art.

Fort Mailly était l'un de ses sujets favoris : en plus du *Fort*, il figure dans *The Fort Mailly*, *The Road Through the Rocks* et *Port-Vendres*. La route proprement dite est en partie à ciel ouvert, puis creusée en tunnel. Lorsque Mackintosh y montait pour

animal – and so there is sometimes a feeling of clinical surreality.

While Mackintosh's career was drawing to an end, a few miles down the coast a young Spanish painter's was burgeoning – that of Salvador Dali. He too was a loner, living slightly apart from other artists, and also developing a unique style. He admired Mackintosh, whom he thought was a better painter than Cezanne. Dali was inspired by the

rocks of Cabo Creus, Mackintosh by the rocks of Port-Vendres... and if you compare them they seem to share something in common.

As Roger Billcliffe commented: '*these watercolours are original and isolated works in the context of British – even European – painting in the 1920s.*'

Mackintosh's subjects are not compositions which appeal to a photographic eye, and at the time of day when he was painting the natural light was often flat and uninteresting. Yet, as Pamela Robertson writes: '*out of mundane reality, Mackintosh formulated patterns from shadows,*

Fort Mailly:
CRM's point of view of the rock
poste d'observation de CRM
du rocher

Fort Mailly:
CRM's point of view of the buildings
poste d'observation de CRM
des bâtiments

The Road Through the Rocks
1925–26
watercolour
aquarelle

Road through the rocks
Route entre les rochers

rocks, terraces, fields and reflections that transformed the subject without sacrificing its identity.' This is the key to his art.

Fort Mailly was one of his favourite subjects. Apart from *The Fort*, it also features in **Le Fort Mailly** (2), **The Road Through The Rocks** (4), and **Port-Vendres** (1). The actual road through the rocks is partly an open cutting and partly a tunnel. When he was working up

travailler, Margaret avait l'habitude de venir le retrouver à l'autre bout ; et si vous traversez le tunnel par un jour ensoleillé, une silhouette en jupe trois quarts et chapeau de paille se projetant contre la lumière peut donner une impression inquiétante de 'déjà vu'...

Il s'était acheté un pantalon en velours et trouvait que c'était *'un excellent habit de travail, et je dois dire que je le trouve bien plus confortable et plus seyant que n'importe quelle autre sorte de pantalon ... Pour toutes les situations – rochers, graviers, pierres, gazon vert et moussu, qu'on me donne mon pantalon en velours!'*

Ce fut au pied du Fort, tout près de l'actuel restaurant 'le Poisson Rouge', que Mackintosh peignit *The Rock*. Le style et la technique

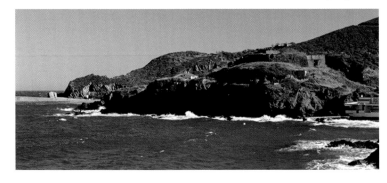

there Margaret would go and meet him at the other end, and if you walk through the tunnel on a sunny day, a figure in a three quarter skirt and a straw hat silhouetted against the light can be eerily *déja vu*.

employés pour cette œuvre et pour *A Southern Port* sont sensiblement différents. Ce fut l'un de ses derniers tableaux. Les rochers sont démesurés et décoratifs, presque abstraits, et contrastent de manière aiguë avec la

He had bought a pair of corduroy trousers and these were '*splendid stuff for going working in and I must say I find them more comfortable and more suitable than any other kind of trousers . . . for all situations – rock, gravel, stones or mossy green turf give me the corduroys...*'

It was from just below the fort, close to the present-day restaurant Le Poisson Rouge, that Mackintosh painted ***The Rock*** *(3)*. The style and technique used in this and in *A Southern Port* are markedly different. This was one of his last paintings. The rocks are exaggerated and decorative, almost abstract, and contrast sharply with the depiction of

représentation de la ville à l'arrière-plan. Mackintosh commença le tableau au début du mois de mai 1927 et le termina au milieu du mois de juin. On l'imagine aisément, assis près du rivage avec son papier fixé à un carton, dans son pantalon en velours tout usé, espérant que le vent n'enfle pas et ne rende pas son travail plus difficile.

Le 28 mai, '*Je me suis levé à 6h30 et je descendis peu après 7 heures. L'atmosphère était claire et parfaite, avec à peine un peu de vent ; je me mis à travailler bien avant 8 heures sur notre château (Fort Mailly), pas sur* The Rock. *Il semble que c'était là ce que j'étais prêt à faire ; la toile*

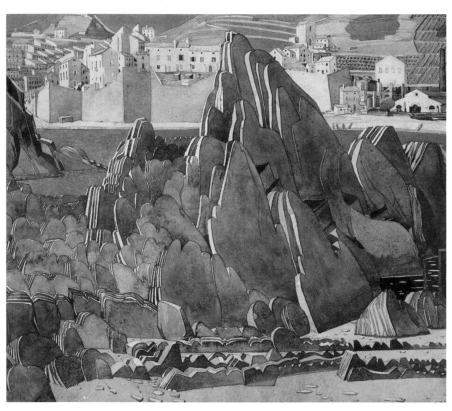

The Rock 1927
watercolour
aquarelle

the town in the background.
He started it at the beginning of May
1927 and finished it in the middle of
June. It is not hard to imagine him
with his paper clipped to a piece of
cardboard, sitting by the shore in his
well worn corduroy trousers, hoping
that the wind would not strengthen
and make painting difficult.

The Rock

On 28 May '*I got up at 6.30 and
was down soon after 7.00. The air was
clear and perfect and hardly any wind
– I was at work well before 8 o'clock
at our castle* [Fort Mailly], *not at the
'Rock.' It seemed to be the thing I was
ready to do – I got on very well and
worked till 12 o'clock. This drawing
is now practically finished and I think
it is very good of its kind – I shall
give it another short morning as there
are one or two things that might still
be done – little points of closer
observation – I find that each of my
drawings has* something *but none of
them have* everything. *This must be
remedied – the last drawing has no
green and that is one elimination that
I am now always striving for – you will
understand my difficulty knowing as
you do my insane aptitude for seeing
green and putting it down here, there
and everywhere the very first thing –
this habit complicates every colour
scheme I am aiming at so I must get
over this vicious habit. The 'Rock'
has some green and now I see that
instead of painting this first, I should
have painted the great grey rock first
then I probably would have had no
real green. But that's one of my minor
curses – green – green, green – if I*

*avançait fort bien et je continuai
jusqu'à midi. Ce dessin est
maintenant pratiquement achevé et je
pense qu'il est très bon dans son
genre ; je lui consacrerai une autre
petite matinée, car il y a un ou deux
points qui demandent encore à être
travaillés, quelques détails nécessitant
une observation plus précise...
Je trouve que chacun de mes dessins a
quelque chose, mais qu'aucun ne
possède tout. Il faut y remédier – il
n'y a pas de vert dans mon dernier
dessin, et c'est une suppression que
désormais je recherche constamment
– tu connais mes difficultés : j'ai,*

leave it off my pallet – *I find my hands – when my mind is searching for some shape or form – squeezing green out of a tube – and so it begins again.*'

There is a delicate balance in our vision between red and green, and every individual sees colour slightly differently. Mackintosh's propensity for green perhaps blinded him slightly to the subtleties at the red end of the spectrum. The coast from Collioure to the Spanish frontier is known as the Vermilion coast. But although Margaret referred to '*this lovely rose coloured land,*' it is not a colour that comes through much in his paintings. There are yellows and greens and red roofs but the rosy tint in the rocks and the earth and of the autumn

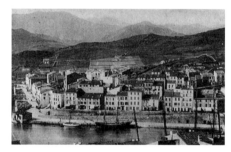

comme tu le sais, une propension maladive à voir et mettre du vert ici, là et partout, avant toute autre chose ; cette odieuse habitude complique chaque combinaison de couleurs que j'essaie d'obtenir, aussi je dois absolument m'en débarrasser. *The Rock* comprend quelques touches de vert, et à présent je vois bien qu'au lieu de peindre ceci en premier, j'aurais dû d'abord représenter le grand rocher – je n'aurais alors probablement pas utilisé de véritable vert. Mais c'est l'une de mes petites malédictions – du vert, du vert, du vert ! – si je l'élimine de ma palette, alors ma main – tandis que mon esprit recherche une forme quelconque – se saisit d'un tube et le presse pour en faire jaillir du vert – et ainsi tout recommence'.

Il existe dans notre vision un équilibre délicat entre le rouge et le vert, chacun ayant une perception des couleurs légèrement différente. La tendance de Mackintosh à percevoir la couleur vert l'empêchait peut-être légèrement de percevoir les

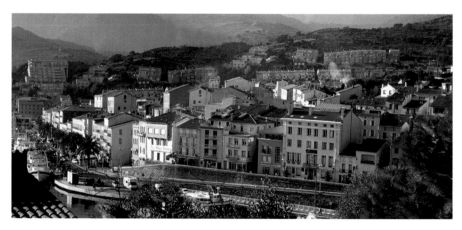

The Quays:
then and now
Les quais d'antan et aujoird'hui

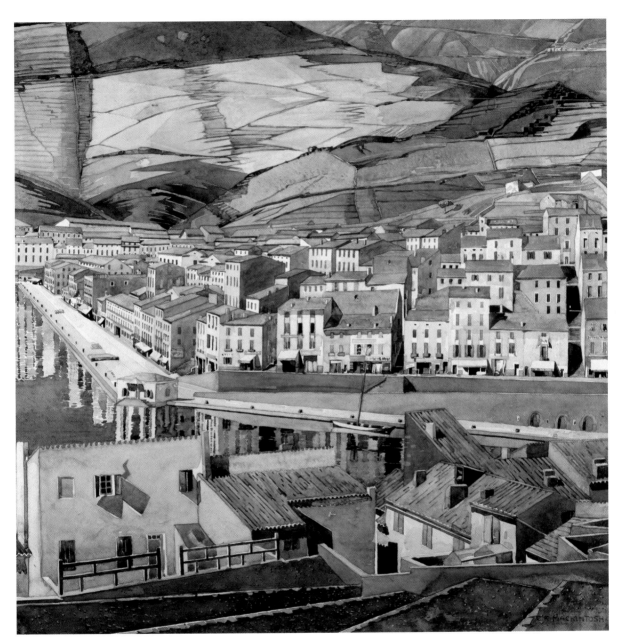

La Ville 1926
watercolour
aquarelle

vines hardly features. Even the
pantiles in his paintings are generally
red or bluey red.

The closest he gets is perhaps in
La Ville (*II*), painted from the hillside

subtilités du rouge, à l'autre bout du
spectre. La côte qui s'étend de
Collioure à la frontière espagnole est
également connue sous le nom de
Côte Vermeille. Bien que Margaret

L'Hôtel de Ville

above the Rue du Soleil, looking back at the Quai Forgas and the Rue Jules Pams. It is a careful balance between the man-made and the natural landscape. In the picture, halfway down the Quai you can see the Hotel du Commerce, with the large canvas awning belonging to the Café.

The building which is now the Hotel de Ville was in Mackintosh's time the home of Joseph Louis Pams of the wine merchant family, a senator and former minister whose widow donated the house to the town. The wooden panelled dining room with its 1913 murals now serves as the council chamber and is used for weddings. Interestingly the house was designed by a Danish architect, Bjorg Petersen, who was living in the Pyrénées Orientales at

fasse allusion à '*ce magnifique pays teinté de rose*', ce n'est pas une couleur que l'on voit souvent dans les peintures de son époux. Il y a des jaunes, des verts et des toits rouges, mais la nuance rose des rochers, de la terre et des vignes d'automne est à peine suggérée. Même les tuiles des cimaises sont dans ses tableaux généralement rouges ou rouge bleuté.

La Ville (11) est peut-être le tableau dans lequel il s'approche le plus de cette nuance ; il le peignit depuis le flanc de la colline dominant la rue du Soleil, et donnant sur le quai Forgas et la rue Jules Pams. Il y règne un équilibre soigneusement élaboré entre le paysage naturel et celui issu de la main de l'homme. Dans le tableau, à mi-chemin du quai, vous pouvez voir l'hôtel du Commerce et le grand auvent de toile du Café.

Le bâtiment de l'actuel l'Hôtel de Ville était du temps de Mackintosh la demeure de Joseph Louis Pams, fils d'une grande famille de marchands de vin, sénateur et ancien ministre dont la veuve a légué la maison à la ville. La salle à manger recouverte de panneaux de bois et décorée de fresques datant de 1913 sert aujourd'hui de salle de conseil et des mariages peuvent s'y dérouler. Il est intéressant de remarquer que cette maison fut dessinée par un architecte danois, Bjorg Peterson, lequel vivait dans les Pyrénées-Orientales exactement au même moment où Mackintosh révolutionnait le monde architectural à Glasgow et Vienne. La différence entre le style

exactly the same time that Mackintosh was standing the architectural world on its head in Glasgow and Vienna. The difference between Petersen's contemporary style and Mackintosh's modernism is even more remarkable when you compare, say, Mackintosh's design for The House For An Art Lover with Chateau Valmy just outside Collioure, which was also designed by Petersen at much the same time.

Just out of picture to the right is the Place de l'Obélisque. This was the military HQ of the naval port, and is an architectural ensemble of buildings erected to the glory of Louis XVI which escaped destruction during the French Revolution. The royal coat of arms can still be seen on the gable of the left hand wing. In the 1920s the complex was still complete but in

contemporain de Peterson et le modernisme de Mackintosh devient encore plus remarquable si l'on compare la Maison d'un Connaisseur d'Art avec le Château de Valmy, également réalisé par l'architecte danois à peu près à la même époque.

Juste au-delà des limites du tableau, vers la droite, se trouve la Place de l'Obélisque. Cette place, qui fut le quartier général du port militaire, constitue un ensemble architectural érigé à la gloire de Louis XVI, et échappa aux destructions de la Révolution Française. On peut encore voir le blason royal sur le pignon de l'aile gauche. En 1920, l'ensemble était encore complet, mais en 1944 les deux ailes subirent de graves dommages sous les assauts des Allemands, et celle de droite fut totalement détruite.

The garrison
La garnison

1944 the wings both suffered damage from the Germans and the right hand one was almost completely destroyed.

The Governor's house, with its pink dome, remained intact and is now used as the town's art gallery. It is known as The Dome and was the site of the 2004 Mackintosh exhibition. Inside you can still see the outline of a door in the roof, which allowed a sentry to patrol the parapet and keep a look out. For a number of years there have been plans to restore the whole complex but good intentions tend to take a long time to become reality in Port-Vendres.

In the square itself stands the Obelisque. The bronze reliefs which replaced the originals – which were destroyed during the Revolution – honour the French navy, free trade, the abolition of slavery and, uniquely in France, American independence. The four corner statues represent the four continents known at the time. Facing the port, the War Memorial is

La maison du Gouverneur, avec son dôme rose, est restée intacte. C'est à présent la galerie d'Art de la ville, plus connue sous le nom de 'Dôme' ; elle accueillit l'exposition Mackintosh en 2004. A l'intérieur, on peut encore voir le contour d'une porte dans le toit, qui permettait à une sentinelle de patrouiller le long du parapet afin de garder un œil sur les environs. Depuis un certain nombre d'années, des plans ont été conçus pour la réhabilitation de l'ensemble de ce complexe ; mais à Port-Vendres, les bonnes intentions ont tendance à prendre beaucoup de temps pour devenir réalité.

Au centre du square proprement dit se trouve l'Obélisque. Les bas reliefs en bronze remplacent les originaux qui furent détruits pendant la Révolution. Ils rendent honneur à la Marine française, au libre commerce, à l'abolition de l'esclavage et, cas unique en France, à l'indépendance des Etats-Unis. Des statues disposées aux quatre coins de l'Obélisque représentent les quatre continents connus à l'époque. Faisant face au port, le mémorial de guerre est surmonté par une Vénus accordant les palmes de la victoire. Il fut érigé deux ans avant l'arrivée des Mackintosh, et fut conçu en 1920 par Aristide Maillol (1861-1944), né à Banyuls-sur-Mer où il vécut et travailla. Sa maison est aujourd'hui devenue un musée.

En allant plus loin sur le rivage, juste avant d'arriver au phare, se trouve la Criée, l'incroyable marché aux poissons de Port-Vendres et

Place de l'Obélisque: barracks on the right
les casernes à droite

Pyrénées-Orientales – 234 - PORT-VENDRES
Place de l'Obélisque

surmounted by Venus bestowing the palms of victory. This was erected just two years before Mackintosh's arrival and was created by Aristide Maillol, who was born in Banyuls and was working there in the 1920s. His house is now a museum.

Further along the north shore, just before you reach the lighthouse, is the Criée, Port-Vendres' amazing fish market and a major centre of the fish trade. To get there you walk through the boatyard where fishing boats are hauled out of the water for maintenance. In a large modern building, you can buy virtually any kind of fish. If it has not been caught locally it has been shipped in – lobsters from the Hebrides, scallops from the Solway, oysters from Bacares. There are tanks of live crabs and lobsters as well as fish. But in Mackintosh's day, this was *The Little Bay (12)*, with fishing boats drawn up on a shore lined with huts. His painting of it is unpeopled – a geometric pattern of shadows, buildings and frozen ripples in the water. It is full of colour and light and was later signed by Mackintosh when he was dying. He often forgot to sign his paintings at the time of their creation. Now the little bay is partly a boatyard and partly the fishmarket but the staircase on the right of the picture, with its knob and rail, is still there. The bollard is an old cannon reutilised, one of many round the quay.

Mackintosh sought solitude when he was painting but he did not

principal centre du commerce de poissons. Pour l'atteindre, on traverse la zone de chantier portuaire, où l'on hisse les bateaux hors de l'eau pour leur entretien. Dans un grand bâtiment moderne, il est possible d'acheter pratiquement toutes les sortes de poissons existantes. S'ils n'ont pas été pêchés localement, ils ont été transportés par bateau jusqu'ici : langoustines des Hébrides, coquilles Saint-Jacques du Solway, huîtres du Barcarès... On y voit des bassins de crabes, de langoustines et de homards et même de poissons encore vivants. Mais à l'époque des Mackintosh, c'était encore *The Little Bay (12)*, avec des bateaux de pêche remontés sur un rivage bordé de cabanes. Le tableau qui la représente est totalement dépourvu de vie humaine – c'est un modèle géométrique d'ombres, de bâtiments et de vaguelettes figées. Il déborde de couleurs et de lumière, et fut signé plus tard par Mackintosh sur son lit de mort : il oubliait souvent de signer ses tableaux au moment de leur création. La Petite Baie est désormais partagée entre la zone de chantier et le marché aux poissons, mais les escaliers sur la droite du tableau avec leur pommeau et leur rampe sont toujours là. La bitte d'amarrage est en fait à l'origine un vieux canon. Il y en a un grand nombre de ce type le long des quais.

Mackintosh recherchait la solitude afin de peindre, mais il ne la trouvait pas toujours. *'Jeudi dernier fut un véritable enfer. Tous les écoliers me*

The Little Bay 1927
watercolour
aquarelle

always get it. '*Last Thursday was
perfect Hell. All the schoolboys
discovered me at the 'Rock' and I had
a crowd of kids sprawling round me
near and far that suggested a Red
Indian encampment – once they had
seen what I was doing they were
content to sit and lie in groups all
round – I don't know if this was a
tribute to the magnetism of my
personality or a manifestation of a
traditional sense of communal well
being in the youth of Port-Vendres.*

*découvrirent alors que je travaillais à
The Rock et j'eu bientôt une nuée de
gosses s'étalant de toutes parts et me
rappelant un campement d'Indiens –
après avoir constaté la nature de mon
occupation, ils se contentèrent de
s'asseoir ou de s'allonger en groupes
tout autour de moi. Je ne sais pas si je
dois l'attribuer au magnétisme de ma
personnalité ou à une manifestation
du bien-être villageois de la jeunesse
port-vendraise... En tout cas, ils
abandonnèrent sans regret tous leurs*

The Little Bay then and now
D'antan et aujourd'hui

Anyway they were content to give up all their games, fishing, paddling, bathing, swimming &c, &c, &c and sprawl round my perch like a lot of chattering monkeys.'

There were other nuisances too. 'The number of insects of every description that one meets if you are working on a sheet of white paper either indoors or out of doors is incredible – I am shooing them aside on this sheet now and it was the same this morning when I was painting – a crowd of insects of every shape, size and colour follow your pen, pencil or brush as you go over the page . . . I don't mind most of these small fry but I object to ants especially when they get venturesome and get imprisoned under your clothing – then they can and do bite – I had to strip the other day when I returned. I thought there must be one hundred but I only found two – but they are masters at giving an impression of a crowd. One or two usually walk off

jeux : pêche, barque, baignade, natation, etc., etc., etc., et s'installèrent autour de mon chevalet tel une bande de singes bavards.'

Mais ce n'était pas là sa seule source de désagréments : 'Le nombre d'insectes de tous genres que l'on peut rencontrer lorsqu'on travaille sur une feuille de papier blanc, que ce soit à l'intérieur ou à l'extérieur, est incroyable – je dois les chasser de ce papier alors même que j'écris, comme je l'ai fait ce matin pendant que je

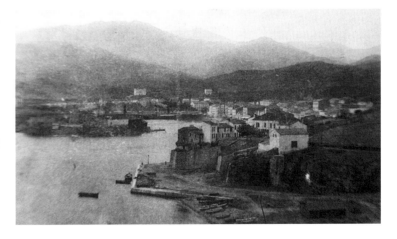

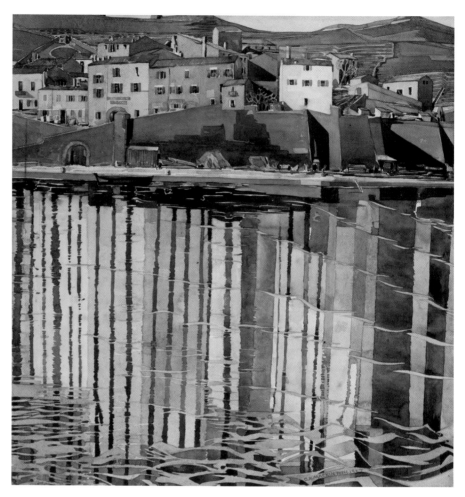

La Rue du Soleil 1926
watercolour
aquarelle

another long tale. The Milkmaid was there once when he came and was quite mystified – wondering what he wanted – he seems to find me out wherever I go – it is certainly very queer – but I like to hear his Caw, Caw, Caw.'

What is left of the Tamarin trees grow at the extreme end of the commercial terminal and it was from the place where the Tangier ferry now comes in that Mackintosh painted

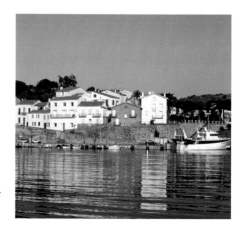

MONSIEUR MACKINTOSH

Schooner being towed into port
Halage d'un quatre mats dans le port

La Rue du Soleil (7). At other times he went there just to read. When, in 1927, Margaret was in London, he wrote: '*It has been a perfectly glorious morning – no wind, the sea the same as I painted for Fort Mauresque, absolutely flat and bright blue – I only got as far as the Tamaris Trees where I sat on my three legged stool and tried to do three things – to read – to look about me – and – to think. I know I did not read – I may have looked about me and I know I thought and particularly about you – wishing you were there also – even allowing for the fact that after ten minutes you would declare that your delicate bum was not made to sit on and insist on moving on.*'

He missed her terribly while she was away and wrote her every day. '*It seems queer to have your room*

arrivent à présent les ferry-boats en provenance de Tanger que Mackintosh a peint *La Rue du Soleil* (7). D'autres fois il y venait simplement pour lire. En 1927, il écrivit à Margaret alors qu'elle était à Londres : '*J'ai passé une matinée splendide en tout point – pas de vent, la mer telle que je l'ai représentée dans 'le Fort Mauresque', totalement plane et d'un bleu intense – je ne suis allé que jusqu'aux tamarins, et me suis assis sur mon tabouret à trois pieds, essayant de faire trois choses à la fois : lire, regarder autour de moi, et penser. Je sais que je n'ai pas lu – j'ai peut-être regardé autour de moi – mais je sais que j'ai pensé, et surtout à toi – souhaitant que tu sois près de moi – même sachant qu'au bout de dix minutes, tu déclarerais que ton délicat postérieur n'est pas fait pour*

*opposite empty – very queer and
very lonely...'*

Her replies to him have not
survived but we have a hint of them.
*'In your last letter I hear a little cry
as if you were tired of being alone –
Well Margaret I have hated being
alone all the time – nothing is the
same when you are not here –
everything has a flatness – I feel as if
I am waiting for something all the
time, and that is true because I am
waiting for you...*

*'Tomorrow being Sunday, I must go
alone for a solitary walk – again no
Margaret – everything works out no
Margaret – no Margaret... I miss you
and I want you and I look forward to
the time when I don't need to write –
because you will be here.'*

*rester assis et que tu insisterais pour
continuer la promenade.'*

Elle lui manqua terriblement
durant son absence et il lui écrivit
chaque jour :

*'qu'il est étrange de savoir vide ta
chambre voisine – Comme c'est
étrange, et comme je me sens seul !...'*

Nous n'avons plus trace des
réponses de Margaret, mais il existe
des indices de leur teneur : *'Dans ta
dernière lettre, j'ai senti une petite
larme, comme si tu étais fatiguée
d'être seule – Eh bien, Margaret, j'ai
détesté être seul tout le temps qu'a
duré ton absence – rien n'est pareil
quand tu n'es pas là – tout est plat –
il me semble que j'attends sans cesse
quelque chose, et c'est vrai, puisque
je t'attends...*

*'Demain étant un dimanche, je vais
donc devoir sans toi aller faire une
marche solitaire – à nouveau : pas de
Margaret – tout me crie : pas de
Margaret, pas de Margaret... Tu me
manques et je te veux et j'attends
avec impatience le moment où je
n'aurai plus besoin de t'écrire – parce
que tu seras là'.*

Final Journey 1927

The letters which were written from 12 May to 25 June, Mackintosh called 'The Chronycle.' A week before he and Margaret were reunited he wrote: *'I must say that I shall be glad when you are back and the necessity of chronycle writing is over. I prefer a more intimate form of intercourse*: 'Liebst du, mein Alles du!'.'

The letters survive in the Hunterian archive in Glasgow University and, as the most important surviving written record, provide a rare insight into the couple's private life.

The years in Port-Vendres were perhaps the happiest of their lives. Maybe Margaret found it a little monotonous after a while. He was

Le Dernier Voyage 1927

Mackintosh a baptisé l'ensemble des lettres écrites entre le 12 Mai et le 25 Juin 'La Chronique'. Une semaine avant de retrouver Margaret, il écrivit : *'Je dois avouer que je serai heureux quand tu seras de retour et que la chronique ne sera plus nécessaire. Je préfère une forme de relation plus intime : 'Liebst du, mein Alles du'* ! *[toi mon aimée, toi mon tout].'*

Les lettres sont encore conservées dans la 'Hunterian Archive' de l'Université de Glasgow, et sont le témoignage écrit le plus important à avoir été archivé, offrant ainsi une vision rare de la vie privée du couple.

Leurs années port-vendraises furent sans doute les plus heureuses de leur vie. Peut-être Margaret y trouva-t-elle la vie quelque peu monotone au bout

Port-Vendres

Port-Vendres:
the ferry from Algeria passing
l'Hôtel du Commerce on the right
le Mara arrive d'Algerie passant
devant l'Hôtel du Commerce
à droite

busy. She was not. She had retired from painting and everything else it seems. A sort of lethargy appears to have overtaken her. She certainly was not getting any better and the main reason for the London visit was to get electric treatment for her heart condition. In France she filled her days with reading books and going for long walks. Sometimes they went together. They were relaxed and encapsulated in each other's company.

d'un moment. Mackintosh avait une occupation – elle non. A cette époque, il semble qu'elle ait cessé toute activité, artistique ou autre. Elle paraissait souffrir d'une forme de léthargie. Sont état n'allait certainement pas en s'améliorant, et la raison de ses visites à Londres avait pour but l'administration d'électrochocs afin de soigner ses troubles cardiaques. Elle meublait ses journées à l'aide de lectures et de longues promenades. Mackintosh l'accompagnait de temps en temps. Ils étaient détendus et totalement absorbés dans la compagnie l'un de l'autre. Ils s'aimaient – d'un amour plus mature que lorsqu'ils étaient jeunes mariés, mais d'un amour néanmoins d'une intense profondeur...

'L'avantage lorsque deux personnes sont si proches, c'est qu'elles se renforcent l'une l'autre, qu'elles s'apportent mutuellement courage et un soutien moral'.

Quelquefois, quand la Tramontane ne soufflait pas trop fort, ils montaient jusqu'au Fort St-Elme d'où la vue sur Collioure est superbe. L'antique donjon construit par les rois d'Aragon, fut par la suite, au milieu du 16ème siècle, entouré de fortifications en forme d'étoile. Lors des années 1920, Mackintosh ne trouva qu'une ruine abandonnée. Depuis, l'ensemble a été restauré et c'est aujourd'hui une résidence privée. Brigitte Bardot a voulu l'acheter quand elle était une jeune star mais la ville ayant refusé, elle s'installa à St Tropez. Un chemin d'accès facile

They were in love – a maturer love than when they were first married, but an intensely deep love: *'the merits of two people being chums is the one or the other reinforces his or her chum and gives him or her moral support and courage.'*

Sometimes when the Trimontane was not blowing too strongly, they would walk up to the Fort St-Elme from where there is a stunning view looking down on Collioure. The central tower was built by the Kings of Aragon and extended with the star shaped bastions in the mid-sixteenth century, but by the 1920s the fort lay empty and abandoned. It has since been restored and is now a private residence. Brigitte Bardot offered to buy it in her early days of stardom but the town turned her down and she went to St Tropez instead. An easy way to get up here is by the Petit Train, which runs hourly permet d'y accéder en 'Petit Train' qui grimpe en été toutes les heures en suivant la route à travers les vignes. Un peu plus haut sur la colline, vous pouvez voir une batterie militaire dite 'Dugommier'. Pendant La Révolution, les Espagnols ont eu l'idée de reprendre le Roussillon. Ils ont occupé Collioure et Port-Vendres. La clef de leur défense était le Fort St-Elme. Le général Dugommier est arrivé de l'arrière par des chemins de montagne avec l'artillerie de siège. La maçonnerie du fort a survécu à 14 jours de bombardements. Pour cela, les Français ont dû utiliser onze mille projectiles et soixante mille livres de poudre. A la fin, ils n'avaient plus que deux canons en service alors que les Espagnols n'en avaient plus un seul. Les parapets avaient été complètement rasés et les Espagnols durent capituler.

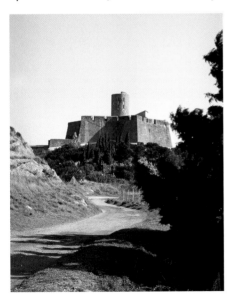

En tant qu'architecte, Mackintosh a vécu des moments de gloire et de détresse, mais il trouva dans sa peinture à Port-Vendres à la fois accomplissement et bonheur. John Cairney le disait avec justesse : *'S'il s'est construit en Écosse et perdu en Angleterre, c'est en France qu'il s'est vraiment trouvé.'* Il tenait avant tout à sa vie privée. Il citait Browning : Nous devons avoir deux faces *'l'une pour affronter le monde, l'autre à montrer à la femme que l'on aime'.* A Port-Vendres, Margaret et lui connurent à ce niveau une pleine satisfaction dans leur vie publique comme dans leur intimité.

Fort St-Elme

in the summer and follows the road through the vines. A little further up the hill you can see a gun battery – the batterie Dugommier

During the French Revolution, the Spanish attempted to reposess Rousillon. They occupied Collioure and Port-Vendres. The key to their defence was the Fort St Elme but approaching from the rear, the French General Dugommier managed to haul up 15 heavy guns with which he then pounded the Fort for a fortnight. It took eleven thousand cannonballs and sixty thousand pounds of powder to reduce the fortifications to rubble. In the end the French only had two guns left in action but the Spanish had none. So the Spanish finally capitulated and the territory was retaken.

As an architect, Mackintosh had hit the heights and floundered in the depths, but in Port-Vendres, as a

Mais l'argent ne suivait pas et c'était habituellement Margaret qui tenait les comptes. Pendant qu'elle était à Londres, Mackintosh reçut un chèque de 1355 francs venant de la banque Harrod, et il lui écrivit : '*Il y a longtemps que je n'ai eu autant d'argent entre les mains, et c'est comme si j'avais reçu un cadeau d'anniversaire. Ces francs seront gérés avec la prudence méticuleuse que tu as su me montrer si adroitement.*' Il mit ce nouveau sens de l'économie en pratique jusque dans ses lettres, en se limitant à écrire cinq pages d'une écriture serrée – '*cinq feuilles semblent être tout juste dans la limite de poids d'un timbre de 1,50 F*'.

Durant son séjour à Londres, Margaret emmena avec elle quelques-uns de ses tableaux dans le but de les présenter à une galerie et si possible de les vendre. La galerie Leicester lui

painter, he found both fulfilment and happiness. As John Cairney so aptly put it: '*If he had made himself in Scotland, and lost himself in England, then he found himself again in France.*' He was essentially a very private person. He quoted Browning: We must have two faces, '*one to face the world with, one to show the woman when we love her.*' Here he and Margaret enjoyed a contentment in the town and a contentment with each other.

But money was tight and usually it was Margaret who watched the pennies. When she was away in London, he received a cheque from Harrod's bank for 1355 francs (£11) and wrote to her '*I haven't handled so much money for a long time and it feels rather like a birthday present. These francs will be handled with that meticulous carefulness that you have so ably shown me how to practice.*' This sense of economy was applied to his letter writing, which he restricted to five closely written pages: '*five sheets seem to be just the weight for 1.50 Frs.*'

On her visit to London, Margaret took with her some of his paintings, with a view to interesting a gallery and making a sale. The Leicester Gallery offered her £30 (3714 francs) for his painting of *Fetges*. Mackintosh was incensed. He thought it quite ridiculous: '*it is not equal to a labourer's wage . . . it seems a perfectly absurd price – I shall probably never do its like again. Port-Vendres yes £30 or £25 – and*

proposa 30£ (3714 francs) pour son tableau de *Fetges*, ce qui mit Mackintosh hors de lui. Il trouvait cela tout-à-fait ridicule. '*Cela n'équivaut même pas au salaire d'un ouvrier... Ce prix me semble totalement absurde – Je ne referai sans doute jamais un tableau tel que* Fetges. *Je pourrais céder* Port-Vendres *pour 30£ ou 25£ – et* The Lighthouse *qui n'a vraiment rien d'authentique, je pourrais le vendre pour 7 ou 10£...*

La promenade préférée des Mackintosh traversait un lieu qu'ils avaient surnommé 'La Vallée enchantée'. Il n'y a qu'une seule vallée à Port-Vendres, le Val de Pintes. De nos jours, la principale route côtière longe l'un des versants de la vallée, puis disparaît dans le

Port Vendres:
the Enchanted Valley
vall de Pintes avec le Mas Ferrand

The Lighthouse *which is a purely 'fake' picture I would sell at £7 or £10. Isn't it funny how much unknowing people like* The Lighthouse? *I assure you it is all fake and fairly bad art.'*

The Mackintoshes' favourite walk was up what they called 'The Enchanted Valley.' There is only one valley in Port-Vendres – the Vall de Pintes. Nowadays the main coast road runs up one side of the valley before disappearing into the Tunel d'en Roxat, but in Mackintosh's day there was no road and the only tunnel was the railway. Mackintosh writes of an old apple tree where he used to sit, and a clump of cistus (rock roses). Roses were traditionally grown alongside the vines because they attracted the same aphids and if there was blight the roses caught it three weeks before the vines so it

tunnel d'En Roxat ; du temps des Mackintosh, la route n'existait pas encore, et le seul tunnel était celui de la voie de chemin de fer. Mackintosh parle d'un vieux pommier sous lequel il avait l'habitude de s'asseoir, ainsi que d'un buisson de ciste ? Des rosiers étaient traditionnellement plantés près des vignes, car ils attirent le même type de pucerons, et développent la rouille trois semaines avant les vignes, permettant de repérer la maladie et de traiter le pied avant que la récolte ne soit perdue. Partout où la vigne n'était pas cultivée, la vallée était un véritable paradis floral. Les premiers à fleurir sont les amandiers, puis les genêts au parfum délicat, et tout au long de l'année, c'est un incessant défilé de fleurs sauvages. Dans sa dernière année, Mackintosh nota avec un léger intérêt professionnel la construction d'une petite maison,

could be spotted and the vines treated before they succumbed. Wherever the vines did not grow, the valley was a floral paradise. First the almond blossom, then the sweet smelling genesta (broom), and throughout the year an ever changing panoply of wild flowers. In his final year, Mackintosh noted with some professional interest the construction of a small cottage which was probably the beginning of what is now the Mas Ferrand.

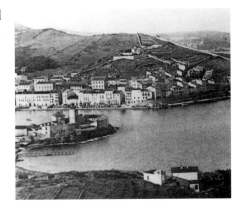

qui semble être les débuts de l'actuel Mas Ferrand.

'The little cottage in the pinewood was finished yesterday – all plastered and painted outside – steps up to the front door and a little patch of gravel all round. The workmen went off with their plant – ladders, boards, buckets etc. Not bad for two weeks. The outside is painted white, black and yellow with a grey door and shutters. I must find out how much it cost to build.'

They were never very well known in Port-Vendres. They had chosen to keep themselves to themselves, encapsulated in the place and in each other. Mackintosh sought out the lonely places, away from people. All the sites at which he chose to do his paintings were places out of the wind where he was unlikely to be disturbed. As far as Port-Vendres was concerned they had simply passed through, and with their passing they were quickly forgotten. Prior to the exhibition in Port-Vendres in 2004, if you mentioned Mackintosh's name people more likely than not thought you were talking about a computer!

'La petite maison qui se trouve dans le bois de pins a été terminée hier – la façade entièrement enduite et peinte, avec quelques marches face à l'entrée principale et une petite bande de gravier tout autour. Les ouvriers sont repartis avec leur matériel – échelles, planches, seaux, etc. Pas mal en deux

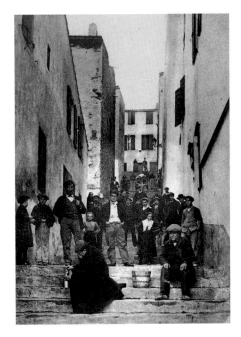

There were a few exceptions. The successors to the Dejeans at the Hotel du Commerce could show you and indeed rent you the Mackintosh room. Local architects of course knew of him, as did the son of Dr Bes, Mackintosh's doctor, who still lives in the town. It was his father who was called to attend the woman giving birth in the hotel, and he who

semaines. Ont a peint l'extérieur en blanc, noir et jaune avec porte et volets en gris. Il faut que je me renseigne sur les coûts de construction'.

Le couple ne fut jamais très connu à Port-Vendres. Ils avaient une vie à l'écart, absorbés qu'ils étaient par la découverte du pays et n'ayant d'yeux que l'un pour l'autre. Mackintosh recherchait des lieux isolés, loin des gens. Tous les sites qu'il choisit pour ses peintures étaient éloignés de l'agitation humaine, là où il était sûr de ne pas être dérangé. Pour autant que les Port-Vendrais sachent, ils n'étaient que de passage, et furent vite oubliés. Avant l'exposition de Port-Vendres en 2004, en entendant le nom de Mackintosh, les gens pensaient plus à une marque d'ordinateurs qu'à autre chose!

Il y eut cependant quelques exceptions. Les héritiers de la famille Dejean à l'hôtel du Commerce pouvaient encore vous montrer et même vous louer la chambre de Mackintosh. Les architectes locaux le connaissaient bien sûr encore, ainsi que le fils du docteur Bes, qui vit toujours à Port-Vendres. C'est son père que l'on appela afin d'assister la femme en train d'accoucher à l'hôtel, et ce fut lui également qui diagnostiqua chez Mackintosh les premiers symptômes de ce qui allait se révéler être un cancer fatal de la langue, et lui recommanda de retourner à Londres pour y suivre un traitement.

'Ma langue est enflée et boursouflée sous l'effet de ce tabac infernal... J'ai toujours apprécié le

diagnosed the early symptoms in Mackintosh of what was to be a fatal cancer of the tongue, recommending he return to London for treatment.

'*My tongue is swollen and blistered with this infernal tobacco. . . I have always enjoyed the French tobacco and never found it warm and burning before.*'

Accompanied by Ihlee, Mackintosh left France in the autumn of 1927. In London he underwent radium treatment, with the surgeons at the Westminster Hospital removing the lump from his tongue, leaving him unable to speak.

In 1928 the Leicester Gallery finally agreed to show some of his paintings in a forthcoming exhibition. Several were still unsigned. He was sitting up in bed signing one of them when he died with the pencil in his hand. Shortly afterwards an invitation arrived from Vienna asking him to be Guest of Honour at a dinner to mark '*his influence upon the art and architecture of his time.*' It was all too late. He was cremated on 11 December.

In May 1929 Margaret returned to the Hotel du Commerce. It is said she fulfilled his wish and walked through

tabac français et jamais auparavant il ne m'avait cuit ni brûlé.'

Mackintosh quitta la France à l'automne 1927, accompagné de Ihlee. A Londres, il subit des rayonnements au radium et les chirurgiens de l'Hôpital de Westminster ôtèrent l'excroissance de sa langue, le laissant incapable de parler.

En 1928, la galerie Leicester accepta finalement de montrer quelques-uns de ses tableaux dans une future exposition. Plusieurs d'entre eux n'étaient toujours pas signés. Il était assis dans son lit en train de signer l'un d'eux lorsqu'il mourut, le crayon encore à la main. Peu après, une invitation arriva de Vienne pour le convier en tant qu'invité d'honneur à un dîner célébrant '*son influence sur l'art et l'architecture de son temps*'. Tout cela vint bien trop tard. Sa crémation eut lieu le 11 décembre 1928.

Margaret 1929

the tunnel to Fort Mailly and on along the road through the rocks, to the mole at the entrance to the harbour, from where she scattered his ashes on the waters.

At Westminster Hospital he was treated as a 'special patient' as he did not have the funds to pay for his treatment. On his death his estate, including 31 paintings and four of his chairs, was valued at £88 16s 2d. Today a single painting occasionally changes hands for a six figure sum and his works are held in major collections all over the world.

En Mai 1929, Margaret retourna à l'hôtel du Commerce. On dit qu'elle y vint afin d'exécuter sa dernière volonté : elle marcha le long du tunnel en direction du Fort Mailly, puis suivit la route à travers les rochers vers le môle à l'entrée du port, d'où elle répandit ses cendres sur l'eau.

Mackintosh fut soigné à l'hôpital Westminster sous un statut spécial, car il n'avait pas assez d'argent pour couvrir les frais de son traitement. A sa mort, ses biens, comprenant 31 tableaux et quatre de ses chaises, furent estimés à 88 livres 16 shillings et 2 pence (environ 1500 euros). Aujourd'hui, un de ses tableaux peut occasionnellement changer de mains pour une somme en euros à six chiffres, et ses œuvres sont conservées dans des collections majeures à travers le monde.

Last light over the Pyrenees
Crépuscule sur les Pyrénées

The Unidentified Paintings
Do you know where they are?

Les Tableaux Inidentifiés
Est ce que vous connaissez où c'est?

A Spanish Farm
watercolour
aquarelle

Summer in the South
watercolour
aquarelle

A Hill Town in Southern France
watercolour

aquarelle

Information

www.crm-roussillon.org
www.crmsociety.com
www.cg66.fr
www.cdt-66.com

Further Reading

The Chronycle, University of Glasgow
 2001
Charles Rennie Mackintosh in France by
 Pamela Robertson and Philip Long,
 National Galleries of Scotland 2005

Chronology

1864	MM born 5 November
1868	CRM born 7 June
1883	CRM registers for evening classes at Glasgow School of Art and attends until 1894
1889	CRM joins Honeyman & Keppie, architects
1900	MM & CRM collaborate on Mrs Cranston's Tearooms & exhibit at the Vienna Secession
1901	Prizewinner in German House For An Art Lover competition. CRM made a partner in Honeyman & Keppie
1902	Prizewinner in Turin. Hill House, Helensburgh
1903	Willow Tea Rooms
1913	Partnership dissolved
1914	Move to Walberswick, Suffolk, England
1915	Move to London
1923	Move to Amélie-Les-Bains
1924	Amélie-Les-Bains, Collioure, Ille Sur Têt
1925	Ille Sur Têt, Mont Louis, Basque country, Port Vendres
1926	Port Vendres, Mont Louis
1927	Port Vendres. Return to London
1928	CRM dies (Dec)
1933	MM dies (Jan)

Renseignements

www.crm-roussillon.org
www.crmsociety.com
www.cg66.fr
www.cdt-66.com

Autres Titres

The Chronycle University of Glasgow
 2001
Charles Rennie Mackintosh in France par
 Pamela Robertson et Philip Long,
 National Galleries of Scotland 2005

Chronologie

1864	Naissance de MM le 5 Novembre
1868	Naissance de CRM le 7 Juin
1883	inscription de CRM aux cours du soir de la Glasgow School of Art, qu'il suit jusqu'en 1894
1889	CRM collabore avec les architectes Honeyman & Keppie
1900	MM et CRM collaborent à la création des salons de thé de Mrs Cranston et exposent à la Sécession de Vienne
1901	Lauréat du concours 'Une Maison Allemande pour un Connaisseur d'Art', CRM s'associe avec Honeyman et Keppie
1902	Lauréat à Turin. Hill House, Helensburgh
1903	Salons de thé Willow
1913	Dissolution du partenariat
1914	Emménage à Walberswick, Suffolk, Angleterre.
1915	Emménage à Londres
1923	Emménage à Amélie-les-Bains
1924	Amélie-les-Bains, Collioure, Ille-sur-Têt
1925	Ille-sur-Têt, Mont Louis, Pays Basque, Port-Vendres
1926	Port-Vendres, Mont Louis
1927	Port-Vendres. Retour à Londres
1928	Décès de CRM (Décembre)
1933	Décès de MM (Janvier)

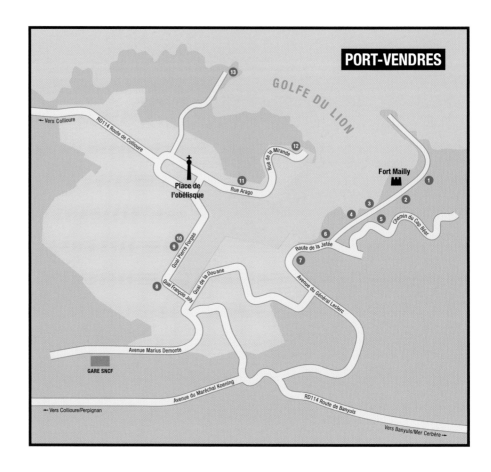

Possible Itinerary

Start in **Perpignan**. N114 to **Port-Vendres** (pages 87–144)

The trail of 13 painting sites (see map) starts at the mole (the breakwater with the port light at the harbour entrance) where MM is believed to have scattered CRM's ashes. Along the coast towards Collioure, you can see the remains of Fort de la Mauresque in the cliffs. Returning towards the town, the remains of Fort Mailly are on your right, the location of several paintings.

1 *Port-Vendres* was painted from the hillside to the left of the road before you pass through the Road through the Rocks.

Itinéraire possible

Partir de **Perpignan**. Prendre la N 114 jusqu'à **Port-Vendres** (pages 87–144)

Le parcours de 13 tableaux commence au môle (sur la jetée où se trouve le phare à l'entrée du port), où MM aurait répandu les cendres de CRM. En regardant le long de la côte vers Collioure, vous pouvez voir les vestiges du Fort de la Mauresque sur les falaises. En revenant vers la ville, les ruines du Fort Mailly sont sur votre droite, emplacement de plusieurs tableaux.

1 *Port-Vendres* a été peint du flanc de la colline à gauche de la route juste avant qu'elle ne passe entre les rochers. Parcourez la Route entre les Rochers – tout au bout :

Pass through the Road through the Rocks – at the far end:

2 *Fort Mailly* appears to be a combination of two positions – low down near the telephone pole for the rocks and slightly higher up the hillside for the building. After the waterside restaurant (Le Poisson Rouge) follow the path which skirts the coast below the Redoute Béar. On your right are:

3 *The Rock* continue along the path and before you on the bend to the left below the Redoute:

4 *The Road Through The Rocks* follow the path round to rejoin the road after the second tunnel. Below you on your right is a lower path. This appears in:

6 *The Lighthouse* rejoin the road and take the first left – Chemin du Cap Bear. After a final row of cottages the road bends left:

5 *The Fort* retrace your steps to the Chemin du Mole and turn left towards the town. Here you will discover the remains of the Tamarin trees.

7 *La Rue du Soleil* was painted from within what is now the Port de Commerce, which is closed to the public and so is marked outside the dock gates. The western quay (Quai Joli), in CRM's day, was the site of the passenger terminal. In the corner where it meets the Quai Forgas on the east side of the harbour is the Tourist Office. Also here is the Caves Mayol, who produce the Vin de Mackintosh. It is intended that the permanent Mackintosh Centre be housed here. There is a reproduction of:

8 *A Southern Port* which was undoubtedly painted from a window of the Hôtel du Commerce, further along the quay (now the Banque Populaire). From here also was painted:

9 *Port-Vendres* (view of the Quai des Douanes) and the three paintings of:

10 *Steamer Moored at Quayside* at the end of the quay is the rue du

2 Le *Fort Mailly* semble être la combinaison de deux points de vue – tout en bas près de la cabine téléphonique pour les rochers, et un peu plus haut sur le flanc de la colline pour les bâtiments. Dépassez le restaurant au bord de l'eau (Le Poisson Rouge) et suivre le sentier qui contourne la côte au dessous de la Redoute Béar. Sur votre droite, vous trouverez :

3 *The Rock* continuer le long du sentier, et devant vous dans le virage à gauche, en-dessous de la Redoute se trouve:

4 *The Road Through The Rocks* suivre le sentier pour rejoindre la route après le second tunnel. En-dessous de vous, sur la droite, se trouve un sentier inférieur. Il apparaît dans :

6 *The Lighthouse* rejoindre la route et prendre la première à gauche – le chemin du Cap Béar. Après une dernière rangée de villas, la route tourne à gauche :

5 *The Fort* revenir sur vos pas vers le chemin du môle et prendre à gauche vers la ville. C'est là que vous verrez les tamarins rescapés.

7 *La Rue du Soleil* a été peinte à l'intérieur de ce qui est maintenant le Port de Commerce, fermé au public; le site est indiqué aux portes du quai. Le quai ouest (Quai Joly) était le terminal des passagers. A l'angle du quai Forgas, à l'Est du port se trouve l'Office du Tourisme, ainsi que les caves Mayol qui produisent le vin de Mackintosh. Il est prévu que ces dernières abritent un Centre Mackintosh permanent. Vous y verrez une reproduction de :

8 *A Southern Port* qui à l'évidence a été peint d'une fenêtre de l'Hôtel du Commerce (aujourd'hui une Banque Populaire), un peu plus loin le long du quai. Réalisé au même endroit :

9 *Port-Vendres* (vue du quai Ouest des Douanes) et les trois tableaux :

10 *Steamer Moored at Quayside* la rue du Commerce est au bout du quai

Commerce (now rue Jules Pams) with the Hotel de Ville. The Place de l'Obelisque is on your right and on the other side of the Port du Peche is the church and the rue du Soleil, with the marker for:

11 *La Ville* this was painted from the hillside behind, which was open terraces in Mackintosh's day. Follow the road round to

12 *The Little Bay* (now the shipyard and fishmarket) and the lighthouse. If you now go back past the church, turn right up the Rampe de l'Observatoire, take the second left (rue de la Liberté), second right up Rampe de l'Avenir, first left rue Michel, and first right Chemin de Mauresque, which you follow to the clifftop, you can reach the remains of:

13 *Fort de la Mauresque*

Follow the coast road to **Collioure** (pages 44–54)

After passing Les Roches Bleus on right, turn left on the old Route Impériale, passing behind the Centre Air-Mer-Soliel. As it descends to Collioure you can see CRM's view of:

(aujourd'hui rue Jules Pams) sur lequel se situe l'Hôtel de Ville. La Place de l'Obélisque est sur votre droite, et de l'autre côté du Port de pêche se trouvent l'église et la rue du Soleil où sont indiqués les tableaux :

11 *La Ville* elle a été peinte du flanc de la colline derrière, qui à l'époque de Mackintosh était occupée par des terrasses ouvertes. Suivre la route jusqu'à.

12 *The Little Bay* (aujourd'hui chantier naval et marché aux poissons) et le phare. Si vous revenez maintenant sur vos pas et que vous dépassez l'église, prenez à droite sur la Rampe de l'Observatoire, puis la seconde à gauche (rue de la Liberté), la seconde à droite sur la Rampe de l'Avenir, la première à gauche rue Michel, et la première à droite chemin de la Mauresque que vous suivez jusqu'aux falaises, vous pourrez voir les vestiges du :

13 *Fort de la Mauresque*

Suivre la route côtière en direction de **Collioure**. (pages 44–54)

Après avoir passé Les Roches Bleues sur la droite, prenez à gauche la vieille Route Impériale qui passe derrière le

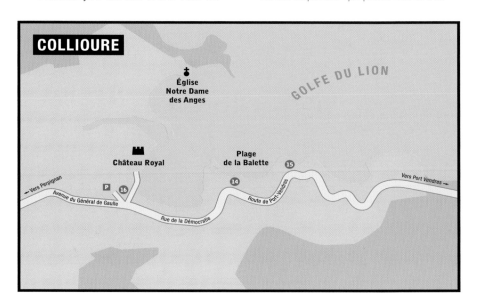

14 *The Summer Palace of the Queens of Aragon* rejoin the coast road turning left into Collioure. On the left, beside the Cave des Dominicains, is the municipal art gallery. At the end of the shore, there is a car park entrance on the right from where CRM painted:

15 *A Southern Town* to reach the site for:

16 *Collioure 1924* walk west on the path along the rocks to the Plage de la Balette (below the Relais des 3 Mas). The old town, the Palais and the Church are all worth a visit and if you take the Petit Train which makes a circular trip to Collioure (not in winter) you will travel through the vines to the Fort St Elme, from which you can look down on the Enchanted Valley.

From **Collioure** return by the N114 to Elne (page 22)
Cathedral and cloister

Follow the D618 to Le Boulou and continue on the D115 to **Céret** (pages 33–36)
Art Gallery, Café de France, old town

Continue on D115 to **Amélie-Les-Bains** (pages 23–32)

17 *Palalda* was painted from probably two positions. The position on the south side of the river is reached by turning right at the roundabout at the beginning of the town, which leads down to some blocks of flats. Turn left at the bottom and then follow the footpath along the irrigation canal into some allotments, from where you can walk down towards the river. The position on the north side of the river is reached by crossing the bridge in the middle of Amélie signed to Palalda and then turning right and following the road along the riverside.

Mont-Alba is reached by passing through the town and turning left on the D53 (single track)

centre héliomarin Air-Mer-Soleil. En descendant vers Collioure vous découvrirez les points de vue de Mackintosh pour :

14 *The Summer Palace of the Queens of Aragon* rejoindre la route côtière en tournant à gauche vers Collioure. Sur la gauche, derrière 'la cave des Dominicains', se trouve le Musée municipal. Au bout de la plage, il y a l'entrée d'un parking sur la droite où Mackintosh a peint

15 *A Southern Town* pour arriver au site

16 *Collioure 1924* marcher vers l'ouest sur le sentier longeant les rochers de la plage de la Balette (en dessous du 'Relais des 3 Mas'). La vieille ville, le palais et l'église méritent une visite et si vous prenez le Petit Train qui fait un tour circulaire dans Collioure (sauf en hiver), vous traverserez les vignes jusqu'au Fort Saint-Elme d'où vous pourrez admirer le magnifique panorama.

De **Collioure**, revenir vers Elne par la N 114 (page 22)
Cathédrale et cloître.

Suivre la D618 vers Le Boulou puis la D115 vers **Céret** (pages 33–37)
Galerie d'Art, Musée, Café de France, vieille ville

Continuer sur la D115 pour atteindre **Amélie-les-Bains** (pages 23–32)

17 *Palalda* a sans doute été peint à partir de 2 endroits différents. L'un, sur la rive sud de la rivière, est accessible en tournant à droite au rond point à l'entrée de la ville qui conduit a des immeubles. Tourner à gauche vers le bas et suivre le sentier le long du canal d'irrigation qui passe au milieu de jardins ouvriers, d'où vous pourrez descendre jusqu'à la rivière. L'autre point de vue est situé sur la rive nord; après avoir traversé le pont au centre d'Amélie en direction de Palalda, tourner à droite en suivant le chemin qui longe la rivière.

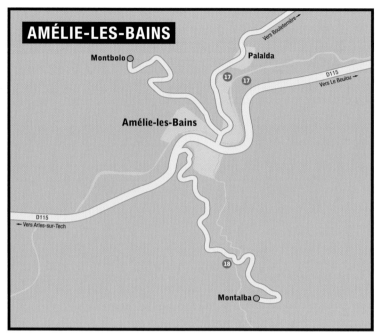

AMÉLIE-LES-BAINS

Montbolo

Palalda

Vers Boulternère

D115
Vers Le Boulou →

Amélie-les-Bains

D115
← Vers Arles-sur-Tech

Montalba

Pour atteindre **Mont-Alba** traverser la ville et tourner à gauche sur la D53 (route à une voie) :

18 *Mont Alba* Les ruines de la ferme du tableau sont sur la droite, juste avant de traverser la rivière

Continuer vers l'ouest sur la D618 vers **Arles-sur-Tech** (pages 37–41)
Cloître et usine textile

Suivre la D115 vers **Prats-de-Mollo** (pages 41–44)
L'église, la vieille ville, le Fort Lagarde

Revenir vers Amélie, traverser le pont sur le Tech (qui vous emmène à Palalda) et tourner à gauche pour monter par la D53 à **Montbolo** (église) (page 29)
Suivre les panneaux vers Taulis, St-Marsal, Bouleternère pour rejoindre la D618 vers **Prunet et Belpuig** (église) (page 30)
Continuer la D618. Le Prieuré de Serrabonne est sur votre gauche – mérite une visite.

A **Bouleternère** (page 63) prendre à droite pour traverser le pont sur la D16 et à nouveau prendre la première à droite pour trouver les sites de :

19 *Bouleternère* composition de deux points de vues. Quelques maisons sur la gauche du village ont été ajoutées pour ajouter du relief au premier plan.

Suivre la D16 vers l'Est et prendre à gauche our rejoindre la D2 vers **Ille-sur-Têt** (pages 55–63)
Un peu plus loin, en face du passage à niveau, se trouve le Mas Saunier qui fut pris de modèle pour le tableau intitulé

31 *A Southern Farm (31)*

Juste avant d'atteindre la périphérie de la ville :

20 *Mas Blanc Ontoine* est sur votre droite à l'angle d'une petite route menant à quelques maisons

18 *Mont Alba* the ruins of the farm in the painting are on the right just before you cross the river

Continue west on the D618 to **Arles-sur-Tech** (pages 37–41)
Cloisters and textile factory

Continue on the D115 to **Prats-de-Mollo** (pages 41–43)
Church. Old town. Fort Lagarde. Return to Amélie, cross the bridge over the Tech (which took you to Palalda) and turn left to
climb the D53 to **Montbolo** (church) (page 28)
Follow the signs to Taulis / St Marsal / Boulternère to
join the D618 to **Prunet and Belpuig** (church) (page 28)
Continue on the D618 passing the **Prieurie de Serrabonne** on your left (well worth a visit)

At **Boulternère** (page 63) turn right across the bridge on the D16 and first right again to find the sites of

19 Boulternère combining two different
positions. The houses on the left of
the village have been moved over to
provide an extra layer in foreground.

Follow the D16 eastwards and take the first left D2 to **Ille-sur-Têt** (pages 55–63)

Where the road crosses the railway in
front of you is the Mas Saunier which
is featured in
31 *A Southern Farm (31)*

Just before you reach the outskirts of **Ille-sur-Têt**

20 *Mas Blanc Ontoine* is on your right
on the corner of a small road leading
to some houses

The D2 joins the D916; turn right and the *Hotel du Midi* is on your left after a

few hundred yards. They serve a
'workers' lunch, much as they would
have in Mackintosh's day. Ille-Sur-Têt
has interesting old streets within the
walls and and an impressive church

Take the next left (signed Bélesta) D2. Just before the bridge you see

21 *L'Héré de Mallet* an impressive rock
formation. It is also worth crossing the
bridge and visiting Les Orgues

Follow the D916 north out of Ille-sur-Têt and join the N116 north (Direction Andorra)

Pass Vinca with its reservoir, the
picturesque hilltown of Eus on your
right, and Prades (home of the Casals
festival and with a worthwhile detour
to Abbé St Michel de Cuxa)

Continue to *Villefranche de Conflent* (pages 63–67), fortifications rebuilt by

Vauban. It is worth exploring the
mediaeval town and visiting Fort
Liberia above.
In nearby Vernet Les Bains (home to
Rudyard Kipling and with the only
monument in France to the Entente
Cordial), Mackintosh features in a
heritage (patrimoine) centre exhibition.

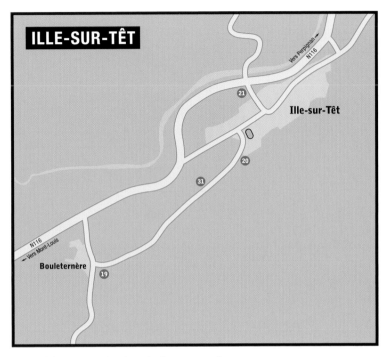

Quand la D2 rejoint la D916, tourner à
droite et l' hôtel du Midi est sur votre
gauche à une centaine de mètres. Ils
servent un repas ouvrier, proche de
celui servi au temps des Mackintosh.
Ille-sur-Têt possédé une vieille ville
intéressante et une église
impressionnante

Prendre la route suivante à gauche –
direction Bélesta – par la D2. Juste
avant le pont, vous verrez:
21 *L'Héré de Millet* une immense
formation rocheuse. La visite des
Orgues de l'autre côté du pont est
intéressante.

Sortir au nord d'Ille-sur-Têt par la D916
et rejoindre la N116 direction Andorre.
Traverser Vinca et son barrage, le
village perché pittoresque d'Eus sur
votre droite et Prades (lieu du festival
Pablo Casals, avec un détour
indispensable vers l' Abbaye Saint-
Michel de Cuxa).
Continuer jusqu'à *Villefranche-de-*

There is also an interesting detour to Abbaye St Martin de Canigou

Continue to Olette (pages 67–70)
The Hotel de la Fontaine serve meals and from here you can visit the mountain villages of Evol, Jujols, Cannaveilles and Marians.

Continue to Mont-Louis (pages 70–80)
A mile before Mont-Louis the road passes through **Fetges**. A small road off to the right just before the bridge on the corner leads up to the site of:

22 *A Mountain Village* across the bridge in the trees on the left is where he would have sat for:

23 *The Boulders* and if you stop in the layby on the left at the top of the hill

Conflent (pages 63–66) avec ses fortifications reconstruites par Vauban. La ville médiévale et le Fort Libéria au dessus le coup d'oeil. Près de là, à Vernet-les-Bains (où se trouvent la maison de Rudyard Kipling et le seul monument de France de l'Entente Cordiale), Mackintosh figure dans une exposition du patrimoine. L'Abbaye de Saint-Martin du Canigou vaut également le détour.

Continuer vers Olette (pages 67–69)
L'Hôtel de la Fontaine sert des repas et c'est un lieu de départ pour visiter les villages montagnards de Evol, Jujols, Canaveilles et Marians.

Suivre jusqu'à Mont-Louis. (pages 70–77) Deux kilomètres avant Mont-Louis, la route traverse **Fetges**.

you can find the spot where he painted

Within the walls, Hotel Jambon (now Hotel Taverne), where he stayed, has a good restaurant and pleasant rooms.

To the north of Mont-Louis turn off the N116 on to the D118 to **La Llagonne** (pages 80–81)
Turn left after the hotel to climb up the church from which he painted:
Continue on the road which circles the village and turn off beside the cemetery to find the view of:
is to the left off the D118 travelling north

Returning to Mont-Louis you can take the **Little Yellow Train** either to its terminus at Latour de Carol close to the Andorran border or back down to Villefranche.

Une petite route grimpe sur la droite juste avant le pont pour vous emmener sur le site de :
A Mont-Louis, l'Hôtel Jambon où ils séjournèrent (maintenant Hôtel La Taverne) a un bon restaurant et des salles agréables

Au Nord de Mont-Louis prendre la D116 puis la D118 vers **La Llagonne** (pages 77–80)
Tourner à gauche après l'hôtel pour grimper vers l'église d'où il a peint:
Contourner le village et tourner après le cimetière pour embrasser la vue de:

Revenir à Mont-Louis où vous pouvez prendre **le Petit Train Jaune**, soit jusqu'à son terminus à Latour de Carol tout près de la frontière andorrane ou pour retourner à Villefranche.

How to get there

By air to Perpignan. (Gerona, Barcelona, Toulouse, Carcassonne, Montpellier and Nimes are also within reach).

By rail to Perpignan

Comment s'y rendre

Par avion vers Perpignan ou Gérone. Barcelone, Toulouse, Carcassonne, Montpellier et Nîmes sont aussi des accès possibles

En train par Perpignan

The Mackintosh Trail in Roussillon

At the time of publication reproductions are all in situ *on the coast. The rest are in the process of being installed.*

Le Chemin de CRM en Roussillon

Au moment de l'impression, les panneaux sur la côte sont déjà tous enn place et pour l'arrière pays, cela ne saurait tarder.

Port-Vendres

1 *Port-Vendres*
Private Collection

2 *The Fort Mailly*
Glasgow School of Art

3 *The Rock*
Private Collection

4 *The Road Through the Rocks*
Private Collection

5 *The Fort*
Hunterian Art Gallery, University of Glasgow

6 *The Lighthouse*
Private Collection

7 *La Rue du Soleil*
Hunterian Art Gallery, University of Glasgow

8 *A Southern Port*
Glasgow Museums, Kelvingrove Art Gallery and Museum

9 *Port Vendres*
The British Museum, London

10 *Steamer Moored at Quayside*
Hunterian Art Gallery, University of Glasgow

11 *La Ville*
Glasgow Museums, Kelvingrove Art Gallery and Museum

12 *The Little Bay*
Hunterian Art Gallery, University of Glasgow

13 *Fort de la Mauresque*
Untraced

Collioure

14 *Summer Palace of Queens of Aragon*
National Trust for Scotland

15 *Collioure*
The Art Institute of Chicago

16 *A Southern Town*
Hunterian Art Gallery, University of Glasgow

Amélie-les-Bains

17 *Palalda*
Private Collection on loan to Scottish National Gallery of Modern Art

18 *Mont-Alba*
Scottish National Gallery of Modern Art

Boulternère

19 *Boulternère*
Donald and Eleanor Taffner, New York

Ille-sur-Têt

31 *A Southern Farm*
Hunterian Art Gallery, University of Glasgow

20 *Blanc Ontoine*
Hunterian Art Gallery, University of Glasgow

21 *L'Héré de Mallet*
Private Collection on loan to Scottish National Gallery of Modern Art

Fetges

22 *A Mountain Village*
Untraced

23 *The Boulders*
Hunterian Art Gallery, University of Glasgow

24 *Fetges*
Tate, London

25 *Slate Roofs*
Glasgow School of Art

Mont-Louis

26 *Mountain landscape*
Private Collection

27 *Mountain Landscape*
Private Collection

La Llagonne

Unlocated Landscapes

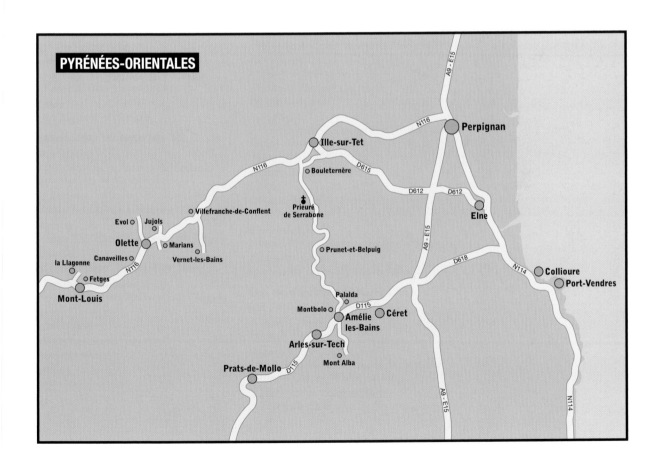

Acknowledgements

I am greatly indebted to:

Professor Pamela Robertson of Glasgow University who has supervised the text.

Peter Trowles of Glasgow School of Art who coordinated the reproductions and was responsible for designing a major exhibition in Roussillon for the Entente Cordial.

The Scottish Executive, the Orcome Trust and the Binks Foundation for their financial support.

The Lord Provost and the City of Glasgow.

Phillip Long and the Scottish National Gallery of Modern Art.

The officers and staff of the CRM Society.

The owners of the negatives of the reproduction photographs.

Donald Mitchell of Edinburgh Film Studios for designing the maps.

The Mayors and councillors of Port-Vendres, Collioure, Ille-sur-Têt, Boulternère, Amélie-les-Bains, Mont-Louis, Olette, Vernet-les-Bains and the other smaller towns in Roussillon.

The President and Vice Presidents of the Conseil Général des Pyrénées Orientales, and the Comité Départemental du Tourisme.

All those who have helped with archive research and photographs – especially Hunterian Art Gallery, Annan, Glasgow School of Art, Messieurs Cabrol, Derambour, Julbé and Didier, Mesdames Quintilla and Ponsaillé, the Thermes d'Amélie-les-Bains and Céret Museum.

The Scottish National Trust.

Marie-Claire Content-Tessier and Tania Boudjakdjl for the French translation.

John Cairney and Michel Guimard whose interest sparked the whole initiative.

And finally but by no means least, my colleagues in the Association de Charles Rennie Mackintosh en Roussillon – especially Madame Geneviève Gonzalvez.

Remerciements

Je remercie tout particulièrement :

Le Professeur Pamela Robertson de l'Université de Glasgow qui a supervisé le texte.

Peter Trowles de l'Ecole des Beaux Arts de Glasgow qui a coordonné les reproductions et la mise en place d'une exposition majeure en Roussillon pour l'Entente Cordiale.

The Scottish Executive, the Orcome Trust et the Binks Foundation pour leur soutien financier.

Le Lord Provost (maire) et la ville de Glasgow.

Phillip Long de la Galerie Nationale Ecossaise d'art Moderne.

Les membres et le personnel du CRM Society.

Les propriétaires des negatives des oeuvres qui ont autorisés leur reproduction.

Donald Mitchell d'Edinburgh Film Studios pour le dessin des plans.

Les Maires et le personnel municipal de Port-Vendres, Collioure, Ille-sur-Têt, Bouleternère, Amélie-les-Bains, Mont-Louis, Olette, Vernet-les-Bains et les autres petites villes du Roussillon.

Le Président et les Vice-Présidents du Conseil Général des Pyrénées Orientales, le Comité Départemental du Tourisme.

Tous ceux qui m'ont aidé avec leurs documents et photos d'archives – particulièrement Hunterian Art Gallery, Annan, Glasgow School of Art, Messieurs Cabrol, Derambour, Julbé et Didier, Mesdames Quintilla et Ponsaillé, les Thermes d'Amélie-les-Bains et le Musée de Céret.

The Scottish National Trust.

Marie-Claire Content-Tessier et Tania Boudjakdjl pour la traduction en français.

John Cairney et Michel Guimard qui ont inspiré le début du projet.

Et enfin tous mes collègues de l'Association Charles Rennie Mackintosh en Roussillon – et tout particulièrement Madame Geneviève Gonzalvez.

About the author

For forty years Robin Crichton ran Edinburgh Film Studios and was one of Scotland's leading film producer/directors, specialising in international coproduction of films for cinema and television.

He served as Scottish chairman and UK vice-chairman of the Independent Programme Producers Association and also as coproduction project leader for the Council of Europe. He studied social anthropology at Paris and Edinburgh Universities, where he met his first wife, Trish, with whom he had three daughters. Widowed and retired, he is now remarried to Flora Maxwell Stuart and they divide their time between Scotland and the Pyrénées Orientales. He is the author of over a hundred film scripts and his previous books, which were all made into films, include:

Who is Santa Claus? – a biography. Canongate 1987

Silent Mouse – the story behind the writing of *Silent Night*. Ladybird 1990

Sara – (bilingual French / English with Brigitte Aymard). A story of gyspies in the Camargue. Hachette 1996

De l'auteur

Pendant une quarantaine d'années, Robin Crichton a géré Edinburgh Film Studios et était un des auteurs des films les plus importants en Ecosse qui s'était spécialisé dans la coproduction internationale pour le cinéma et la télévision.

Il a servi comme président écossais et vice-président britannique de l' Independent Programme Producers Association et aussi comme chef des projets coproduits pour le Conseil de l'Europe. Il a étudié l'anthropologie sociale aux universités de Paris et Edimbourg ou il a rencontré sa première femme Trish, avec laquelle il a eu trois filles. Devenu veuf et retraité, il s'est remarié avec Flora Maxwell Stuart et ils partagent leur temps entre l'Ecosse et les Pyrénées-Orientales. Il est auteur de plus d'une centaine de scénarios et ses livres antérieurs qui ont tous été le sujet d'un film comprennent:

Qui Est Santa Claus? – une biographie. Canongate 1987

Douce Souris – l'histoire derrière la composition de *Douce Nuit*. Ladybird 1990

Sara (bilingue français-anglais) co-écrit avec Brigitte Aymard. Une histoire des gitans en Camargue. Hachette 1996.

First published 2006

The paper used in this book is recyclable. It is made from low chlorine pulps produced in a low energy, low emission manner from renewable forests.

Published by Luath Press in association with the Association CRM en Roussillon.

Printed and bound by Scotprint, Haddington.

Design by Tom Bee.

Typeset in 10pt Sabon and Frutiger by S Fairgrieve.

MoNSIEUR MACKINToSH

The travels and paintings of Charles Rennie Mackintosh
in the Pyrénées Orientales 1923–1927

Les voyages et tableaux de Charles Rennie Mackintosh
dans les Pyrénées Orientales 1923–1927

Written and photographed
by Robin Crichton

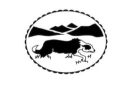

Luath Press Limited

EDINBURGH

www.luath.co.uk

Contents

Sommaire

Preface

I am very pleased to have this opportunity to contribute to this publication which celebrates the period Charles Rennie Mackintosh spent in the South of France. I had the pleasure of visiting Port-Vendres and Collioure in 2004 for the opening of the Mackintosh Exhibition and Heritage Trail and I can well understand why he and his beloved wife chose such a beautiful part of France to set up home. I am delighted that all the towns in the Pyrénées Orientales which welcomed the Mackintoshes have worked together to honour this great son of Glasgow.

As a lover of France, I can heartily recommend that all lovers of Mackintosh visit this country in which he spent the happy last few years of his life and experience for themselves – as I have – the beauty of the scenery and friendliness of the people.

Liz Cameron
Lord Provost of Glasgow

Préface

Quelles raisons ont-elles pu le pousser à venir s'installer sur notre Côte Vermeille ? On se pose la même question pour tous nos grands artistes étrangers, – le poète espagnol Antonio Machado, l'architecte danois Viggo Dorph-Petersen, le romancier anglais Patrick O'Brian… ou l'Ecossais Charles Rennie Mackintosh.

Que sa venue ici ait coïncidé avec l'abandon de ses autres activités d'architecte et designer pour se consacrer essentiellement à la peinture, nous incite bien sûr à penser que la beauté des sites y était sans doute pour quelque chose.

Mais ce n'était sûrement pas la seule raison… Les artistes sont des êtres particulièrement sensibles, ils accordent au moins autant d'importance aux gens qu'aux sites ! En tout cas ils ont enrichi notre mémoire, notre culture, notre patrimoine…

Merci donc à Charles Rennie Mackintosh et à tous ces grands artistes d'avoir choisi de venir vivre sur notre Côte Vermeille !

Michel Moly
Maire de Collioure, Vice Président du Conseil Général des Pyrénées Orientales, Président de la Communauté des Communes de la Côte Vermeille

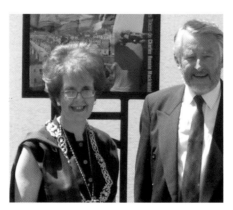

The inauguration of the Chemin de Mackintosh in Port-Vendres June 2004 with the Lord Provost of Glasgow, Liz Cameron and Lord Steel

L'inauguration du Chemin de Mackintosh à Port-Vendres en Juin 2004 avec Liz Cameron, Lord Provost (maire) de Glasgow et Lord Steel

Préface

Les liens qui unissent l'Ecosse et la France sont nombreux depuis longtemps. Et Charles Rennie Mackintosh, reconnu internationalement comme architecte majeur, au même titre que Le Corbusier et Frank Lloyd Wright, a contribué a renforcer ces liens forts avec le Pays Catalan à travers son oeuvre picturale.

Il a transmis ses émotions et son intérêt pour notre région, en mettant en valeur des cités aussi attachantes qu'Améie-les-Bains, Port-Vendres, Collioure, Ille-sur-Têt, Boulternère, Mont Louis, La Llagonne, Fetges et quelques autres. Il a été un ambassadeur au même temps qu'un trait d'union. Son oeuvre contribuera longtemps à renforcer l'amitié écossaise et catalane.

Christian Bourquin
Président du Conseil Général des Pyrénées Orientales
Vice Président de la Région Languedoc Roussillon

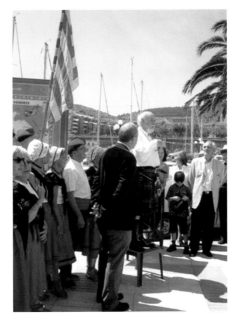

The inauguration of the Chemin de Mackintosh in Port-Vendres June 2004 with Robin Crichton (President of the Association) flanked by Michel Strehaiano, Mayor of Port-Vendres and Michel Moly, Vice Président of Conseil Général des Pyrénées Orientales

L'inauguration du Chemin de Mackintosh à Port-Vendres en Juin 2004 avec Robin Crichton, Président de l'association, flanqué par le maire de Port-Vendres Michel Strehaiano, et Michel Moly, Vice Président du Conseil Général des Pyrénées Orientales

Introduction

When my wife Flora and I came to live in Port-Vendres in 2002, we were surprised that very few people seemed to have heard of Charles Rennie Mackintosh. I quickly discovered that his French years were a largely grey area of research. So this started me on a journey of discovery which I hope to share with you in this book. Its publication is part of an ongoing programme to establish a permanent exhibition of his work in the Pyrénées Orientales and an ongoing programme of Franco/Scottish cultural exchange.

Robin Crichton
January 2006

Introduction

Quand mon épouse Flora et moi sont arrivées pour habiter à Port-Vendres en 2002, nous avons été très surpris de constater que fort peu de gens semblaient connaître Charles Rennie Mackintosh. Mais je me suis vite rendu compte que ses années passées en France ont été pratiquement inexploitées. Aussi cette conjoncture d'évènements fut le début pour moi d'un voyage d'étude que j'espère partager avec vous à travers ce livre. C'est une partie d'un projet destiné à fonder un Centre Mackintosh en France qui ne sera pas exclusivement un lieu d'expositions mais qui servirait de siege continu pour d' échanges culturels franco/écossais.

Robin Crichton
Janvier 2006

CRM at the start of his career, choosing to portray himself with the cravat of an artist rather than the collar and tie of an architect

CRM au début de sa carrière choisissant la lavallière d'artiste pour son portrait plutôt que le faux-col et la cravate d'architecte

Margaret, aged 36, with striking auburn hair

Margaret à 36 ans avec des cheveux d'un auburn flamboyant

The Old Life
Scotland and England

1924 marked a new start for Charles Rennie Mackintosh and his wife Margaret. His career as an architect and designer was at an end. He had always thought of himself as an artist and now his life as a full-time painter was about to begin.

Born in 1868, the son of a Glasgow police inspector, he trained as an apprentice architect and took eleven years of evening classes at the Glasgow School of Art. The course was broad, but with an emphasis on draughtsmanship and line drawing. It was there that he got to know the Macdonald sisters, Frances and Margaret. He fell in love with and eventually married Margaret. It was a meeting of minds and it became very much a working partnership. He helped her with her canvases and gesso panels. She helped him with his designs. Much later in life, he wrote: *'Margaret Macdonald is my spirit key. My other half. She is more than half – she is three quarters – of all I've done. We chose each other and each gave to the other what the other lacked. Her hand was always in mine. If I had the heart, she had the head. Oh, I had the talent but she had the genius. We made a pair.'*

By the turn of the century his name as an architect was on everybody's lips all across Europe but during the decade that followed, in his home city, acclaim gradually turned to derision. His designs were unique but

La vie d'antan
L'Écosse et L'Angleterre

1924 fut l'année d'un nouveau départ pour Charles Rennie Mackintosh et son épouse Margaret. Il terminait sa carrière d'architecte et de designer au même moment où commençait sa vie en tant qu'artiste-peintre à part entière – lui même s'étant toujours considéré comme tel.

Né en 1868, fils d'un inspecteur de police glaswégien, il suivit durant onze années les cours du soir de la 'Glasgow School of Art' (Ecole d'Art de Glasgow), tout en effectuant un apprentissage en architecture. Les cours abordaient des domaines variés, l'accent étant cependant mis sur le dessin. C'est à l'École d'Art qu'il fit la connaissance des sœurs MacDonald, Frances et Margaret. Il tomba amoureux de cette dernière et finit par l'épouser. Ce fut la rencontre de deux esprits, ainsi que le début d'une parfaite collaboration professionnelle : tandis qu' il l'aidait avec ses toiles et ses panneaux de plâtre, elle l'aidait avec ses dessins. Bien des années plus tard, il écrira : *'Margaret MacDonald est le moteur de mon esprit. Mon autre moitié. Plus que la moitié, elle est les trois-quarts de tout ce que j'ai accompli. Nous nous sommes choisis l'un l'autre et chacun de nous a donné à l'autre ce qui lui manquait. Sa main a toujours été dans la mienne. Si j'ai été le cœur, elle a été la tête. Oh, j'avais du talent – mais elle avait du génie. Nous nous complétions parfaitement.'*

he was a one off – a perfectionist who was difficult to deal with, an architect who designed not just buildings but every detail of the furnishings, right down to the cutlery and the fire irons.

His real soul mates were in central Europe, where he was lauded as the doyen of modernism. In 1913 he was toasted in Breslau as 'the greatest since the Gothic.' He was particularly close to Josef Hoffman and the Wiener Werkstätte. But in Glasgow he complained of '*antagonisms and undeserved ridicule.*' With commissions waning and time hanging heavy on his hands, he was becoming increasingly depressed. He began to drink more heavily and his health suffered.

It was Margaret who saved him from self-destruction. They left Glasgow to rehabilitate and paint in

Au tournant du siècle, le nom de Mackintosh en tant qu'architecte était sur toutes les lèvres à travers l'Europe, mais durant les dix années qui suivirent, dans sa ville natale, les acclamations firent peu à peu place à la dérision. Ses concepts étaient uniques, tout comme lui – un perfectionniste avec lequel il était difficile de discuter, un architecte qui ne se bornait pas au dessin des bâtiments mais concevait le mobilier jusque dans ses moindres détails, des couverts aux chenets de cheminée.

Un mouvement proche de sa démarche existait cependant en Europe centrale, dont les membres reconnaissaient en lui le '*Doyen du Modernisme*' ; il fut célébré à Breslau comme étant *le plus grand depuis le Gothique*'. Il était particulièrement proche de J. Hoffman et de la Wiener

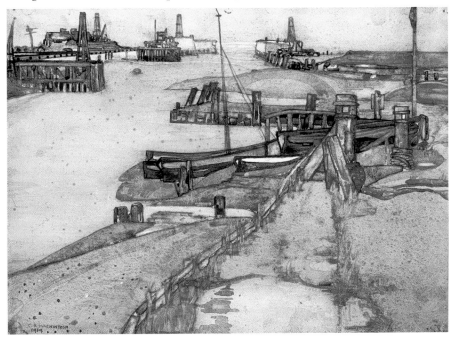

Blackshore on the Blythe Suffolk 1914 watercolour aquarelle

A Basket of Flowers 1915–1920
textile design
dessin du textile

the small harbour of Walberswick on the Suffolk coast in the east of England. They rented a fisherman's hut for a studio and Mackintosh concentrated on flower subjects, which he hoped to publish as a book. It was 1914 and, three weeks after they arrived, Britain went to war. In a stroke all Mackintosh's connections with central Europe were severed. Everyone said it would 'all be over by Christmas' and he continued working.

During the day he concentrated on his painting but when the light began to fail he would don his deerstalker hat and Inverness cape and stride off, pipe in mouth, across the dunes to gaze out to sea. This regular routine

Werkstätte, mais il ressentait profondément *'l'injustice de l'hostilité et de la moquerie ambiantes'* à Glasgow. Avec la diminution des commandes, le temps se mit à lui peser lourdement, et il sombra dans un état de plus en plus dépressif. Il commença à boire plus que de raison et sa santé s'en ressentit.

Ce fut Margaret qui le sauva de sa propre destruction. Ils quittèrent Glasgow pour aller se ressourcer et peindre dans le petit port de Walberswick sur la côte du Suffolk, à l'est de l'Angleterre. Ils louèrent une cabane de pêcheur en guise d'atelier, et Mackintosh se concentra sur des sujets floraux dont il espérait faire un livre. C'était l'année 1914, et trois semaines après leur arrivée, la Grande Bretagne entrait en guerre. Toutes les relations de Mackintosh avec L'Europe centrale furent brutalement interrompues. Chacun disait que 'tout serait fini avant Noël', et il poursuivit donc ses travaux.

Durant la journée, il se concentrait sur sa peinture, mais lorsque la lumière faiblissait, il mettait sa casquette deerstalker et son macfarlane[1], puis s'en allait a grands pas à travers les dunes, la pipe à la bouche, pour contempler la mer. Cette habitude journalière excita d'abord la curiosité, puis la suspicion. Des bruits couraient à propos de ses

[1] Casquette de drap à double visière et manteau sans manche pourvu d'une courte cape (en anglais 'Inverness Cape'), deux éléments vestimentaires rendus célèbres comme étant le costume favori du personnage de Sherlock Holmes.

first aroused curiosity, then suspicion. Word went round of his pre-war connections with Germany and Austria. People began to wonder if he was not in fact a German spy. The authorities raided his house, where they discovered the old letters written in German. Never one to thole idiots, Mackintosh had a short fuse. When he exploded and swore at them in his Glaswegian accent, they were even more convinced that he was a foreigner. He was served an order to move away from the coast. Margaret fell ill with worry. Mackintosh found lodgings in London, where they stayed for the rest of the war.

They each rented a studio in Chelsea and, while they made friends amongst the artistic colony, architectural clients remained few and far between. During the war no new building was allowed, so Mackintosh was limited to alterations and diversified into textile design. The post-war years did not bring better times. There were always problems with the planners and only one of his many schemes was realised.

They were living from hand to mouth and there were letters to friends in effect offering paintings as security against a loan. Somehow they managed to keep their heads above water – just. These years of hardship and nursing her husband through his demons took their toll on Margaret. She suffered from asthma and this in turn placed a strain on her heart. The smoggy London of the 1920s was not a good place to be for

relations d'avant-guerre avec l'Allemagne et l'Autriche. Les gens commencèrent à se demander s'il n'était pas en réalité un agent secret allemand. Les autorités firent une descente à son domicile où ils trouvèrent d'anciennes lettres rédigées en allemand. Mackintosh n'était pas du genre à tolérer les imbéciles: il piqua une colère et dans un paroxysme de fureur se mit à les injurier grassement, ce qui en raison de son accent de Glasgow acheva de les convaincre tout-à-fait qu'il était étranger. On lui enjoignit de se maintenir à l'écart des côtes. Margaret était malade d'inquiétude. Mackintosh trouva un logement à Londres où ils séjournèrent jusqu'à la fin de la guerre.

Ils louèrent chacun un atelier à Chelsea et se firent de nombreux amis dans le milieu artistique, mais les commandes dans le domaine de l'architecture demeuraient rarissimes. Pendant la guerre, la construction de nouveaux bâtiments était interdite, obligeant Mackintosh à se limiter à des modifications mineures; aussi se diversifia-t-il dans les motifs textiles. Les années d'après-guerre ne furent pas meilleures: les urbanistes lui posaient constamment des problèmes, et seul un de ses projets put être mené à terme.

Ils vivaient au jour le jour et allèrent jusqu'à envoyer des demandes d'emprunt à leurs amis, leur proposant des tableaux en guise de caution. Sans vraiment savoir comment, ils arrivèrent à garder la tête hors de l'eau – tout juste!

CRM in his deerstalker
and Inverness cape

CRM portant sa casquette
deerstalker et son macfarlane

White Roses 1920
watercolour
aquarelle

an asthmatic. She tired increasingly easily. Over the previous decade, her output had reduced considerably. A friend wrote 'She could only work in tranquillity, and that, even before 1914, was denied her.' When, in December 1921, Margaret's younger sister Frances, also an established artist, died, it is said she vowed never to paint again.

Fashions had changed and Mackintosh had become a man

Ces années de privation, ainsi que l'attention constante portée à son mari afin de l'aider à surmonter ses démons, avaient sérieusement ébranlé Margaret. L'asthme dont elle souffrait avait dégénéré en insuffisance cardiaque. Le Londres des années 20, envahi par la poussière de charbon, était loin d'être un séjour idéal pour une asthmatique. Elle se fatiguait de plus en plus facilement. Au cours de la décennie précédente, elle avait

Begonias 1916
watercolour
aquarelle

outmoded in his own lifetime.
No longer the dashing, good-looking
tearaway of his earlier years, he had
filled out. His hair had thinned and
he carried a heavy jowel. He looked
his age and when, in 1922, the
Architectural Review described his
work as 'curiously old fashioned,' it
hit home. Mackintosh is said to have
told his friend Fergusson, the Scottish

considérablement réduit sa
production artistique. Un de leurs
amis écrivit a son sujet : 'Elle ne
pouvait travailler que dans le calme,
et cela, même avant 1914, lui était
refusé'. A la mort de sa jeune sœur
Frances (également une artiste
reconnue) en Décembre 1921,
Margaret, selon les dires, fit le vœu
de ne plus jamais peindre.

colourist, 'I'll never practice architecture again.' And he never did.

Margaret's mother died in 1923, leaving a small inheritance. It was this little windfall which gave the Mackintoshes the means to pack up and leave London. But where should they go? Before the war, Fergusson had lived and painted in France but it was his wife, the dancer Meg Morrison, who suggested that the Mackintoshes take a holiday there.

The southern corner of France, where the Pyrenees meet the Mediterranean, is called Roussillon[1]. This is Catalan country and only became part of France in the late 17th century. It was less crowded than the Côte d'Azur. The climate was better, the air was clean and the cost of living was about a third of what it was in London.

CRM just before he left for France
CRM juste avant son départ pour la France

L'air du temps avait changé, et Mackintosh se retrouvait démodé de son vivant. Le beau et impétueux cavalier de ses jeunes années était devenu un homme bedonnant, aux traits épais et au cheveu rare. Il paraissait son âge, et quand en 1922 L'*Architectural Review* qualifia son travail de '*curieusement vieillot*', il fut profondément choqué : '*Je ne pratiquerai plus jamais le métier d'architecte*', aurait-il dit à son ami Fergusson, le coloriste écossais. Ce qui en effet fut le cas.

La mère de Margaret mourut en 1923, laissant derrière elle un modeste héritage ; cette petite aubaine donna aux Mackintosh l'opportunité de quitter Londres. Mais pour aller où ? Avant la guerre, Fergusson avait vécu et peint en France, mais ce fut sa femme, la danseuse Meg Morrison, qui leur suggéra d'y séjourner pour les vacances.

Le Roussillon[2] est situé dans le Sud de la France, là où les Pyrénées rejoignent la mer Méditerranée. C'est le Pays Catalan français, dont le rattachement à la France ne date que de la deuxième moitié du 17ème siècle. C'était une région moins surpeuplée que la Cote d'Azur, où le climat était meilleur, l'air plus pur et le coût de la vie bien moindre qu'à Londres.

[1] Roussillon, together with the Cerdagne, corresponds to the modern department of Pyrénées Orientales. The locals often prefer to refer to it as Catalunya Nord.

[2] Le Roussillon, couplé à l'ancienne Cerdagne, correspond à l'actuel département des Pyrénées-Orientales. Ce nom cependant ne convient pas vraiment à la population locale, qui utilise souvent l'appellation Catalunya-Nord ou Catalogne du Nord.